世界名畫家全集 何政廣主編

席斯里 Alfred Sisley

崔薏萍◉撰文

藝術家出版社

印象派風景畫大師

席斯里
Alfred Sisley

崔薏萍●撰文　　何政廣●主編

藝術家出版社

目　錄

前言————————————————————————　6

四季詩人——
被忽略的風景畫大師
阿弗列德・席斯里的生涯與藝術 〈崔薏萍撰文〉————　8

● 英國 v.s.法國 ——————————————————　12

● 學畫 ——————————————————————　14

● 家庭與生活 ——————————————————　22

● 格布瓦咖啡館 —————————————————　28

● 城郊的印象派畫家 ———————————————　32

● 英國行 —— 漢普頓宮 —————————————　41

● 冬雪與洪氾 —————————————————— 51

● 窮困 ———————————————————— 67

● 河邊的畫者 —————————————————— 97

● 轉變 ———————————————————— 106

● 莫赫的教堂 —————————————————— 126

● 抑鬱 ———————————————————— 161

● 最後的返鄉之旅 ————————————————— 170

● 尾聲 ———————————————————— 179

阿弗列德・席斯里素描、版畫作品欣賞 ———— 186

阿弗列德・席斯里年譜 ——————————— 194

前　言

　　在法國印象派畫家中，席斯里（Alfred Sisley，1839～1899）是個性和畫風最溫和，且富有詩意的畫家。除了肖像和靜物畫，席斯里大部分的創作是風景畫。但是與莫內等其他印象派畫友不同的是，他很少出國作畫，而是取材自法國巴黎近郊的塞納河風景爲主，強烈關心天空光彩和水的反映，畫了很多在不同光線變化中的塞納河川邊景色，因此席斯里被稱爲「塞納河畫家」。

　　席斯里出生於一個居住在法國的英國人家庭，長期住在法國。學生時代到過倫敦，對英國畫家康斯塔伯和泰納的風景畫很感興趣。一八六二年，席斯里進入巴黎的夏爾・葛列爾（Charles Gleyre，1806～1874）的畫室學畫，認識同學莫內、雷諾瓦、巴吉爾，常與他們到楓丹白露森林寫生作畫。一八八六年，他提出兩幅風景畫參加沙龍展。初期受柯洛、巴比松派、庫爾貝等畫風影響，至一八七○年時開始採用印象派手法。參加第一至第三屆以及第七屆印象派畫展，另一方面則因經濟的理由繼續提出作品參加沙龍展。這段期間他居住在路維香，一八八九年後，移居楓丹白露森林東端盧安河畔的莫赫附近。他在這塞納河支流的盧安河附近很多同名運河中，描繪了許多河岸樹木林立的風景畫。他運用細緻筆觸描寫水景、大氣等自然的微妙變化。著名繪畫作品包括〈塞納河的鄉村〉、〈莫赫的橋〉和〈路維香雪景〉等，從一八七二至八○年是他繪畫作品達到巔峰的時期，繪畫風景中，光潔的色調和明媚的陽光，引人入勝。

　　席斯里在普法戰爭的混亂中，家業破產，造成經濟的窮困。幸好獲得畫商杜宏－赫的支助，在紐約、波士頓等地舉行個展，在去世後得到很高的評價。

二○○四年五月於藝術家雜誌

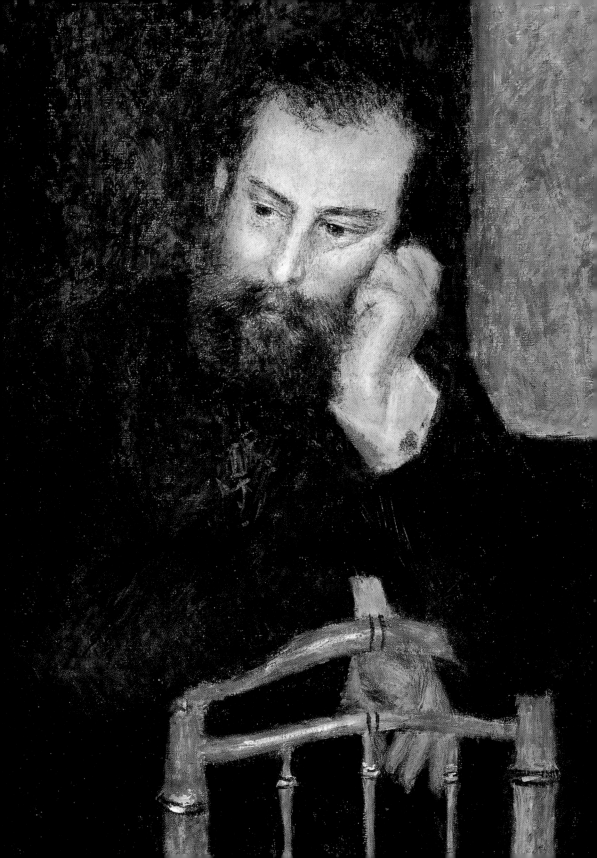

四季詩人——
被忽略的風景畫大師
阿弗列德‧席斯里的
生涯與藝術

　　法國印象派繪畫創始畫家之一阿弗列德‧席斯里（Alfred Sisley，1839～1899），一八三九年生於巴黎，雙親皆爲英國人。求學時期，曾被經營絲綢致富的父親送回倫敦習商，但因花費太多時日至美術館研究康斯塔伯（John Constable，1776～1837）和泰納（Joseph M.W. Turner，1775～1851）的風景畫而作罷。席斯里希望成爲一位畫家，無心繼承家業，於是一八六〇年，在父親的祝福及資助下回到巴黎，之後進入葛列爾畫室，成爲葛列爾（Marc-Charles Gleyre，1806～1874）的門下。席斯里在畫室結識了也在那兒學畫的莫內（Claude Monet，1841～1926）、雷諾瓦（Auguste Renoir，1840～1919）和巴吉爾（Frederic Bazille，1841～1870）。

　　席斯里常與莫內、巴吉爾、雷諾瓦至楓丹白露（Fontainebleau）、馬洛特（Marlotte）寫生畫畫，此時期頗受庫爾貝（Gustave Courbet，1819～1877）、杜比尼（Charles F. Daubigny，1817～1878）的影響；但是，影響他最深的還是法國風景畫家柯洛（Jean Baptiste Camille Corot，1796～1875）。這群

雷諾瓦　席斯里畫像
1875～76年　油彩畫布
66.4×54.8cm　美國芝加哥藝術協會藏（前頁圖）

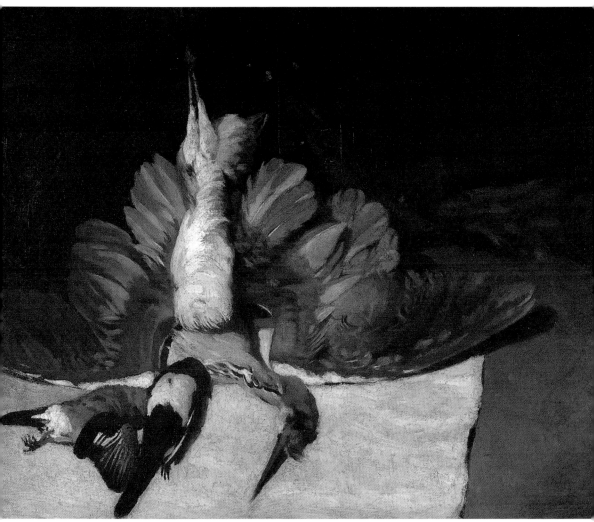

靜物與蒼鷺　1867年　油彩畫布　81×100cm　法國蒙彼利耶，法布爾美術館藏

志同道合的年輕畫家經常出入格布瓦咖啡廳（Café Guerbois），高
談闊論的結果，導致了日後印象主義畫派的產生。普法戰爭期
間，以及後來的巴黎公社時期，席斯里的父親事業破產，家人經
濟陷入困境。

　　席斯里曾經參加過一八七四、一八七六、一八七七及一八八
二年的印象派畫家聯展。此時他的畫風已經從早期的影響當中獨
立出來，一八七○年代席斯里創作出一系列以巴黎附近郊區阿讓

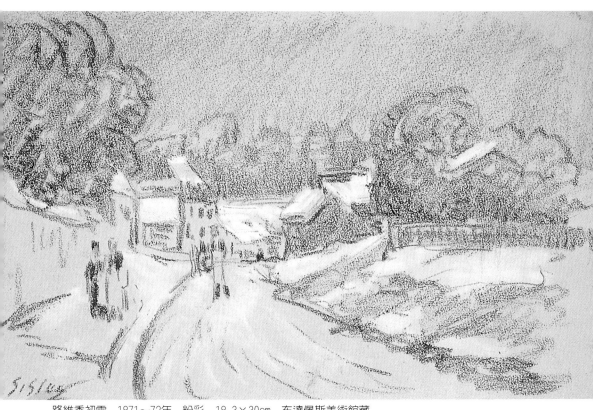

路維香初雪　1871～72年　粉彩　18.3×30cm　布達佩斯美術館藏

特耶（Argenteuil）、馬利（Marly）、布吉瓦（Bougival）、路維香
（Louveciennes）為背景的風景畫。一般咸認，一八七○年代是他
創作的高峰。

　　盧安河畔的莫赫（Moret-sur-Loing）是席斯里居住近廿年的
地方，他在那兒度過晚年，儘管貧病交迫，畫筆下的村鎮總是清
澈寧靜。由於早年對柯洛的仰慕，席斯里一直熱愛天空，天空在
其畫作占有重要的地位，雪景亦復如此，二者經常在其作品中產
生奇特的戲劇性效果。席斯里的繪畫技巧完美，色彩清淺和雲淡
風清的題材不若莫內大膽，也沒有絢麗的光影效果，但自有其抒
情風格及詩意。但是由於畫風變化不大，且終其一生活在莫內的
陰影之下，畫作賣出不多，即使有人購買，價錢亦很低廉，窮困
終死，是其宿命。

一八九九年，席斯里因喉癌病逝莫赫，得年六十。他是世人最不重視的印象派畫家，他畫的河流、城郊雪景都是純粹的印象派畫作，他有點名氣，但不是眾所周知，有人喜歡他，但研究他的人極少。論及印象派繪畫時，總是粗略帶過席斯里，認為他表現了兩、三年就因畫風不變而走下坡。有人認為部分原因是受限於印象畫派所帶來的負面評價。他的作品在內容和主題方面不若莫內、雷諾瓦及畢沙羅，莫內、雷諾瓦日後將印象派帶領進入廿世紀，席斯里沒能活過廿世紀，這意味了他終其一生致力的印象派繪畫也跟著分解死亡；而他在一八九○年代畫風明顯變化的事實，隨著他的過世而結束。不過，也有人認為，席斯里在構圖上的實驗，以及他受惠於泰納、康斯塔伯、柯洛和庫爾貝的部分，正是他在題材和技巧上接近現代主義之處。

與同輩畫家比較起來，席斯里的發展既不複雜也不戲劇化，他的作品謹慎而保守，認真而簡樸。從他的作品，我們可看出英國和法國對他的影響。席斯里的自我意識甚強，做為一位印象派畫家，在印象主義思潮的悸慟平息之後，他的步伐開適下來，進而日趨自然。他那不露鋒芒的本性源自英國，而天生的島國性格又在法國得以發展。

近年研究印象派畫家多注重主題與圖像，席斯里的作品卻無法如此分析，他的畫作幾乎無涉於社會或政治，亦不記錄當代慶典活動，沒有農民的訴求，也沒有遁世虛無的魅力。他不像雷諾瓦，城市生活對他沒有吸引力；他的作品也沒有畢沙羅那種受意識形態驅使的訊息。大多數時候，席斯里滿足於鄉野生活與景物；一八七○年代他在布吉瓦、阿讓特耶、馬利、路維香等地，毅然婉拒社交生活，專注於日常景物，賦予周遭事物生命。它們是許多僻靜安逸的時刻、火車、工廠煙囪、遊船及駁船、鍛鐵場、洪氾救援、碼頭，也有泰晤士河賽舟會的旗幟和人群、巴黎假日時的清晨。這些都是席斯里以其印象主義觀點呈現畫面的社會背景。

沒有人為席斯里作過傳，雖然他寫過許多信，但公諸於世的

極少；他沒有寫過自傳，沒有刊物報導過他，更沒有人採訪他。因為如此，很少人研究他，即使提及，也是錯誤百出。他日漸不再為朋友提起，早年友人的信件中也不再出現他的名字；他從妙語如珠、善交際，轉變為不喜與人來往、遺世獨立。

其實，席斯里是個潛力無限、高傲而遺世獨立的藝術家。他逃離都市，真心對待鄉野自然，沒有自我陷溺，也不乖戾自憐，在最艱難困阨的時期，創作出最好的作品，埋首捕捉身邊平凡景物瞬間動人的畫面。城郊的水道橋、被氾濫河水淹沒的旅館、雪地中的路人、果園中盪鞦韆的女孩、擊中岸岩的浪花，他似乎終其一生都在追尋這些景物，但在捕捉畫面時卻又若無其事地鋪陳開來。就是這些時刻，席斯里擴大了我們對印象派繪畫的認知。

英國v.s.法國

席斯里生於巴黎，父母皆為英國人，祖母是法國人。祖父早年以走私起家，冒險犯難的性格，鞏固了家族日後中產階級的地位；致富後，成為合法商人，專營絲綢、披肩、羊毛織物等精品。父親威廉（William Sisley，1799～1879）亦於倫敦建立相同 圖見197頁的事業。一八三○年代末期，進口法國商品的家族企業由席斯里的伯父湯瑪士主導，威廉則前往巴黎拓展業務，進口手套及各種高級精品。而席斯里也就在此時出生。

母親菲莉夏・塞爾（Felicia Sell，1808～1866）為馬具商之女，與丈夫威廉・席斯里婚後移居巴黎，喜音樂及文學，有關她的資料極少，只知她個子瘦高，舉止法國化。菲莉夏育有四名子女，伊麗莎白－艾蜜莉（Elizabeth-Emily）、亨利（Henry）、阿蓮－法蘭絲（Aline-Frances）三人皆在英國出生，席斯里排行最小，是定居巴黎後才出生的孩子。他們在法國屬中產階級家庭，但席斯里不太參與家人的社交活動，甚至與家人有些疏遠。

有關席斯里是英國人這件事，資料不多。他在十八歲之前未曾回過英國，十八歲時回到倫敦學習進出口貿易，寄居在親戚

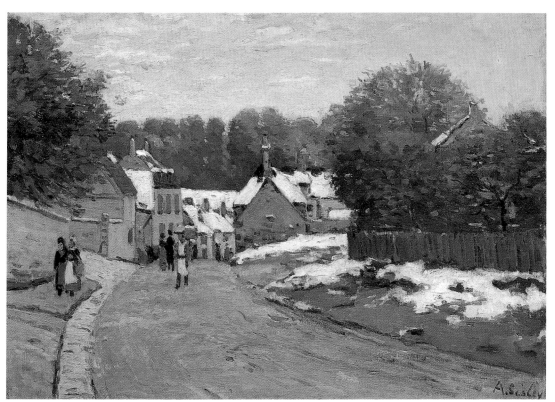

路維香初雪　1871～72年　油彩畫布　54×73cm　波士頓美術館藏

家，在逛畫廊、觀賞莎翁名劇的當兒，產生了對繪畫的興趣。回巴黎後，入葛列爾畫室習畫。他英語流利，可從他一八六○年代初期在巴黎結交了一些說英語的朋友看出端倪。然而，他的法文更是一流，無論習慣、態度、品味都是典型的法國。印象主義運動源於法國，因此當一般人聽到席斯里是英國人，且終其一生未入法國籍而感大惑不解。其實，他從一八八八年起就打算入籍法國，一八九七年，死前兩年，又因遺失證件而無法如願。席斯里早年受的是英式教育，即使在最窮困的時候，打扮穿著依然紳士。然而藝評家迪奧多・杜赫（Théodore Duret）曾經說過，席斯里覺得自己在英格蘭有著格格不入的感覺。

　　成年後他曾三度返回英國從事繪畫，第一次和第三次返英均有人資助，而第三次也是最後一次，不只是繪畫之旅，也是他死

13

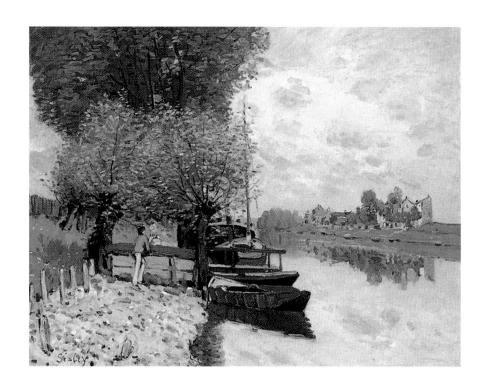

前的返鄉之旅。一八八一年第二次回英國時前往英吉利海峽沿岸
的威特島（the Isle of Wight），但無功而返，沒有完成任何作品。
除了法國和英國，席斯里終其一生沒有去過英法之外的歐洲大
陸；後來更是極少離開盧安河畔的莫赫，他的風景畫全然取材自
居住的小鎮、楓丹白露森林、巴黎以西塞納河沿岸的田野風光，
以及巴黎南邊莫赫四周的景物。他從未去過義大利，也沒到過荷
蘭，卻受到荷蘭風景畫的影響。

學畫

　　沒有任何資料顯示席斯里何時開始學習繪畫，但是一八六一
年他就在葛列爾畫室了，一八六三年離開。而楓丹白露森林最受
畫家青睞的岡訥客棧，登錄簿記載了席斯里曾經在一八六一年十

圖見196頁

月廿二日住在那兒，對學藝術的年輕學生來說，楓丹白露是喜歡風景畫、嚮往巴比松學派（Barbizon School）者的朝聖地。席斯里加入葛列爾畫室後，與巴吉爾、莫內、雷諾瓦結為好友，經常一起出外寫生作畫，更與雷諾瓦一起改變了法國繪畫的方向。原本欲習醫的巴吉爾，雙修藝術與醫學，他與莫內都在一八六二年十一月加入葛列爾畫室。雷諾瓦則於一八六一年入葛列爾畫室，為參加美術學院的考試做準備。此後，莫內、雷諾瓦、席斯里三人成為發展印象主義畫派的親密戰友。

拜葛列爾為師並不明智，葛列爾是歷史畫家，認為風景畫屬頹廢畫派；但學費低廉，教學態度較不嚴格。年輕畫家在葛列爾畫室遭遇的挫折可由莫內日後的回憶看出，「我正為一位絕佳的模特兒畫畫時，葛列爾批評我的作品：『畫得不錯，但肌肉線條重了些，肩膀壯了點，還有腳也太大了。』我戰戰兢兢地說：『我畫我看到的。』葛列爾冷冷地說道：『在一百個有缺點的模特兒裡，擷取其最好的部分，就是成規，才能造就一幅傑作。創作時，腦子裡要想著古人的作品。』當晚，我將席斯里、雷諾瓦、巴吉爾帶至一旁，『我們趕緊離開這裡，』我對他們說：『這裡讓人難以忍受，太虛偽了。』」

莫內當時在同學裡已是領袖型的人物，他的反應顯示出獨立判斷與冒險精神。比席斯里小一歲的莫內，很早就接觸藝術，也讀過短期美術學校。他跟過布丹（Eugène Boudin，1824～1898）習畫，在葛列爾之前還跟過尤因根德（Johan Barthold Jongkind，1819～1891），這兩位藝術家皆與印象主義的形成關係密切。一八五九年莫內在巴黎瑞士學院認識畢沙羅。他和席斯里不同，對風景畫沒什麼興趣，但也不排斥肖像畫與田野風光。莫內因家人反對他習畫而吃盡苦頭，正因如此，席斯里感同身受，與莫內結為終身好友，並深受莫內影響。

在葛列爾畫室習畫期間，席斯里沒有什麼表現，有趣的是，多年後一幅所謂葛列爾較傑出學生的大型群像油畫裡，有雷諾瓦和席斯里，獨缺最出名卻最不合作的莫內。

葛列爾是個平凡而矮壯結實的瑞士人，聰明而情緒化，但心腸很好，一八四三年成立畫室收受學生。他以〈夜〉一畫出名，席斯里加入畫室時，葛列爾已經過氣，在學院派的古典主義和追求浪漫之間進退失據，因而未能對思想獨立的席斯里造成任何影響。由於早年在巴黎苦學出身，葛列爾不收學費，只收取少額的畫室租金及聘請模特兒的費用；三、四十個學生平日聚在畫室作畫，他每星期至畫室兩次給予個別指導。葛列爾對素描的要求十分嚴格，但在個別指導時還算寬厚。雖然雷諾瓦說他：「好人一個，卻是二流的畫師。」但直到一八九〇年代，雷諾瓦還自稱是葛列爾的學生，提起他時語帶敬重。葛列爾教人像畫，偶爾至戶外寫生或畫風景畫，認為人體畫是至高的藝術；他的作品都與神話、歷史及文學有關。諷刺的是，今人提及他時，皆因論及那些改革了風景繪畫的畫家。

葛列爾畫室學生眾多，上至家境富裕的年輕藝術愛好者，下至熱愛繪畫的窮小子，也有開除男模特兒的庫爾貝。一八五〇年代末期，美國畫家惠斯勒（J.A.M. Whistler，1834〜1903）也在葛列爾畫室待過，據說，惠斯勒後來的一些教學方式就受到葛列爾的影響，特別是準備調色盤一事。葛列爾認為，作畫前先把所有顏料混合組配好，有助於構圖時快速下筆。

席斯里未留下葛列爾畫室時期的習作，現存他最早的作品〈小鎮附近的小路〉，大約繪於一八六四年。兩側有著樹的樸素小徑，穿過田野，遠方是若隱若現的小鎮外圍，典型的席斯里風格。卅年後一系列盧安河畔有著成列樹木的小徑，在構圖上都很類似，氣氛也是一貫的壓抑。安靜的小路，似乎在向荷蘭的風景畫打招呼，有康斯塔伯的影子，並向柯洛致敬。席斯里的風景是開墾過的鄉村，而非人跡罕至的荒野；而且，經常浮現的主題是開闊的前景，藉由路、小徑或河流逐漸向遠方伸展至低低的地平線，田野中有人在工作。

與葛列爾畫室其他同學當時的作品比較起來，席斯里無疑是樸實而保守的。雷諾瓦、莫內和巴吉爾在一八六〇年代就有極為

小鎮附近的小路　1864年　油彩畫布　45×59.5cm　德國布萊梅藝術廳藏

出色的作品出現，從席斯里有限的少數作品很難看出他會在一八
七○年代以後有所成就。就某方面來說，席斯里那時還是個業餘
畫家，靠父親接濟過日子，生活步調比較悠閒；莫內經濟狀況較
差，創作的企圖心是志在必得。雖然我們對席斯里早期的創作心
態不很了解，但是可以從他與一群美國畫家往來的紀錄中看出一
些端倪。有來自匹茲堡的伍德威（Joseph R. Woodwell，1843～
1911）、來自費城的奈特（Daniel Ridgeway Knight，1839～
1924），以及柯爾（Joseph Foxcroft Cole，1837～1915）、畢克乃

（Albion Harris Bicknell，1837～1915），還有較不為人所知來自波士頓的韋爾（John Ware）。他們都畫風景，也參加過沙龍展，其中，奈特因南北戰爭爆發於一八六○年代返回費城，寫信給還留在巴黎的伍德威時提及席斯里。奈特沉緬於巴黎的日子，在費城不作畫的夜裡，想到在咖啡館打撞球的晚上。當時席斯里還住在家裡，但在離開葛列爾畫室之後沒多久，就自己租了一間畫室。他常邀請朋友到家裡作客，這群美國朋友對能說英語的席斯里一家人頗有好感，感激他們的好客與親切。奈特還提及席斯里經常吸菸斗，喜歡玩牌和撞球。

席斯里曾經以英文寫過一張字條給伍德威，要他從顏料商那兒帶顏料來。伍德威參加過席斯里他們的巴黎（或楓丹白露）戶外繪畫團體。年輕學子遊巴比松是再快樂不過了，親炙盧梭、米勒、柯洛、杜比尼這些畫家，在森林中作畫，試著過一種清心寡慾而有著高尚抱負的生活。

另一位與席斯里有來往的美國畫家是費雪（Mark Fisher，1841～1923），生於波士頓的費雪到巴黎後曾在一八六四年在葛列爾畫室待過一段時間，他擁有一幅席斯里一八七四年畫的畫，顯然是兩人交換的畫作，但有意思的是，費雪卻不記得席斯里去過葛列爾畫室。數年後，畢沙羅寫信給父親時提及，一八八三年皇家美術學院展出的繪畫，只有兩位畫家的畫值得一看，一是費雪，另一位是米雷（Sir John Everett Millais，1829～1896）。

「席斯里這個人很可愛，」雷諾瓦回憶，「他一遇到女人就沒輒。我們在街上邊走邊聊時，席斯里忽地就失蹤了。後來發現，原來他在和女人調情。」我們不禁想像一對男女在牆腳下卿卿我我的畫面，這正是他一八六八年畫的〈楓丹白露森林一隅〉。

雷諾瓦和席斯里經常在巴黎見面，巴吉爾不時加入他們，一起到楓丹白露森林作畫，特別是夏伊（Chailly）和巴比松（Barbizon）兩處。在雷諾瓦窮困的年月裡，家境較富裕的巴吉爾和席斯里常接濟他。他使用巴吉爾在巴黎的工作室，經由巴吉爾不錯的人脈售畫，拜訪巴吉爾的家庭。雷諾瓦也去席斯里家，在

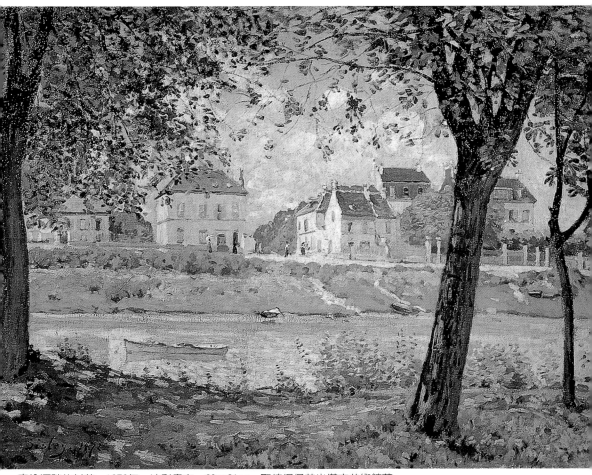

塞納河畔的村莊　1872年　油彩畫布　60×81cm　聖彼得堡艾米塔吉美術館藏

一八六四年為席斯里的父親畫肖像畫。經商有成的威廉如此做無疑是為了幫助兒子的朋友，此畫曾於一八六五年沙龍展中展出，呈坐姿的畫中人神態嚴肅，穿著一如商人，領襟上戴了別針，手中拿著眼鏡，一副執拗倔強的表情。與當時威廉的照片比較起來，雷諾瓦確實捕捉到了他的神韻。此畫由其家族收藏。同一時期雷諾瓦也為席斯里畫了一幅正面肖像，留著鬍子的席斯里身穿深色衣服，白襯衫領上繫了絲巾，雖然一隻手插在口袋裡，雙腿交疊，但是看起來十分穩重而嚴肅。席斯里至死一直保存此畫。

　　在一八六七年之前，席斯里的生活看起來和一般有錢人子弟

馬洛特鄉村街景　1866年　油彩畫布　50×92cm　水牛城艾爾布萊特－諾克斯畫廊藏

沒什麼不同，只不過他熱愛風景繪畫。他在葛列爾畫室結交的朋友都很不錯，但是自己的作品卻很普通，似乎不急著建立名聲。擁有自己的畫室和志趣相投的朋友，並不時結伴去郊野作畫。一八六五年四月，與雷諾瓦前往馬洛特，後來又去夏伊；前不久他才與雷諾瓦、勒‧葛爾（Jules Le Coeur）遊密伊（Milly）及庫洪斯（Courances）。一八六五年深秋或一八六六年初，席斯里開始有了不錯的表現，完成於一八六六年的〈馬洛特鄉村街景〉和〈馬洛特鄉村街景——走向森林的婦人〉參加了當年秋天舉行的沙龍展。這兩件作品雖然仍屬年輕時代的創作，且成就不及同儕如莫內和巴吉爾，但已經具有客觀超然的特質，此為建構席斯里視

野之基礎；它們比〈小鎮附近的小路〉更動人、更有力。席斯里和康斯塔伯相似的地方在於，他倆個性都很內斂，讓自己對景物的感受引出景物本身的意義；席斯里更藉著無懈可擊的空間比例，賦予不討人喜歡的主題以尊嚴。

柯洛是席斯里最尊敬的前輩法國畫家，兩人感知能力最為接近。席斯里對繪畫的見解，與柯洛的看法接近：第一步先畫天空，因為構圖很重要，而且愈簡單愈好；整體氛圍必須一致。席斯里早期的創作深受柯洛影響。其他巴比松畫家杜比尼和盧梭（Théodore Rousseau，1812～1867），對席斯里後來的作品較具影響力，尤其是盧梭那炎熱白日下安靜的樹和田野。席斯里也很喜歡米勒（Jean François Millet，1814～1875），但影響較不明顯，因為他們對農村生活的感受和理解相似，故構圖和想像接近。

圖見23頁

圖見23頁

席斯里可以說終其一生都受到柯洛的影響，喜歡在森林的外緣或進入村莊的路邊取景，將村民置於溫馨卻又平凡的情境中；陽光下的房舍，與層層疊疊赭黃與藍灰的門窗形成對比（〈阿讓特耶廣場〉）；一簇簇樹葉之後的天空，幾乎占了一半的畫面（〈塞勒－聖－克魯附近的栗樹林蔭道〉）；兩人分享著一種相同的愉悅。席斯里日後沉迷於取景盧安河、塞納河及莫赫鎮時，更是挪用不少柯洛的手法。

一八六○年代，席斯里持續在楓丹白露森林或鄰近巴黎的聖－克魯（St-Cloud）作畫。那時他還不曾畫森林旁河岸東邊的景物，那兒是他人生最後廿年的全世界。他早就熟悉林區的一切，林中的空地、大塊的岩石、小徑與村莊，這些都是巴比松畫派揮之不去的影像。席斯里就是在此一時期，透過雷諾瓦和莫內，結識了前輩畫家杜比尼、迪亞茲（Narcisse Virgile Diaz，1807～1876）、柯洛及庫爾貝，這些前輩相當支持這個年輕的畫派。

圖見24～25頁

年輕畫家難免會受前輩畫家影響，除了柯洛，庫爾貝也影響了席斯里，席斯里一八六九年畫的〈從弗勒遠眺蒙馬特〉就有庫爾貝的影子。不過，席斯里不如庫爾貝有企圖心，庫爾貝的海景、岩石和懸崖，有著象徵主義的投射；席斯里內斂的本性，避

開了這樣的浪漫情懷，他的雪景都在郊外，村落低列，連奔向小徑的鹿兒也在嗅聞秋天的氣息。與庫爾貝比較起來，庫爾貝有如獵人，而席斯里則是被追捕的獵物。

家庭與生活

雷諾瓦的名作〈訂婚男女〉，一般都認為是席斯里夫婦，畫中的席斯里廿好幾，全神貫注於挽著自己胳臂的少婦，少婦身穿紅黃條紋相間的蓬裙，十分亮眼。男的神色熱切而溫柔，甚至有些順從；女的小鳥依人，明顯露出手上的婚戒，在男方的呵護之下一副陶醉的樣子。然而，畫中女子並非席斯里後來的妻子鄂珍妮（Marie Louise Adélaide Eugénie Lescouezec），而是雷諾瓦的情婦麗絲（Lise Trehot），也是他一八六五至七二年間常畫的模特兒。這幅畫可能在一八六八年就畫了，其時席斯里的情況可能和畫面中的自在大不相同，因為當時席斯里已經是一個孩子的父親。鄂珍妮在一八六七年六月生下兒子皮耶（Pierre），一八六九年女兒尚妮（Jeanne）出生。

一八三四年十月十七日出生的鄂珍妮比席斯里大五歲，父親是一位陸軍軍官，在她還幼小時就因與人決鬥身亡。據雷諾瓦回憶，鄂珍妮在家族投資失敗之後成為畫家的模特兒。根據一分鄂珍妮與席斯里同居時填寫的租屋契約資料，她的職業是花店主人，可見她後來也賣花。雷諾瓦亦提及，鄂珍妮個性敏感，極有教養，小小的臉蛋很可愛。她未留下任何照片，這位與席斯里共度三十餘年光陰的女人，我們對她知之甚少，她死後沒幾個月，席斯里亦隨之而去。

皮耶在巴黎出生時，席斯里當時人在翁弗勒（Honfleurs）。翁弗勒一直是畫家喜愛的度假勝地，臨海又有豐富的鄉村景致，更是塞納河出海的河口地帶。庫爾貝、布丹、尤因根德、迪亞茲都在那兒畫畫，並吸引了年輕一輩的畫家到那兒。一八六四年，莫內和巴吉爾就在那裡，接著，莫內又在那兒待了一年。三年後，

阿讓特耶廣場　1872年
油彩畫布　46.5×66cm
奧塞美術館藏
（右頁上圖）

塞勒－聖－克魯附近的栗樹林蔭道　1865年
油彩畫布　125×205cm
巴黎小皇宮美術館藏
（右頁下圖）

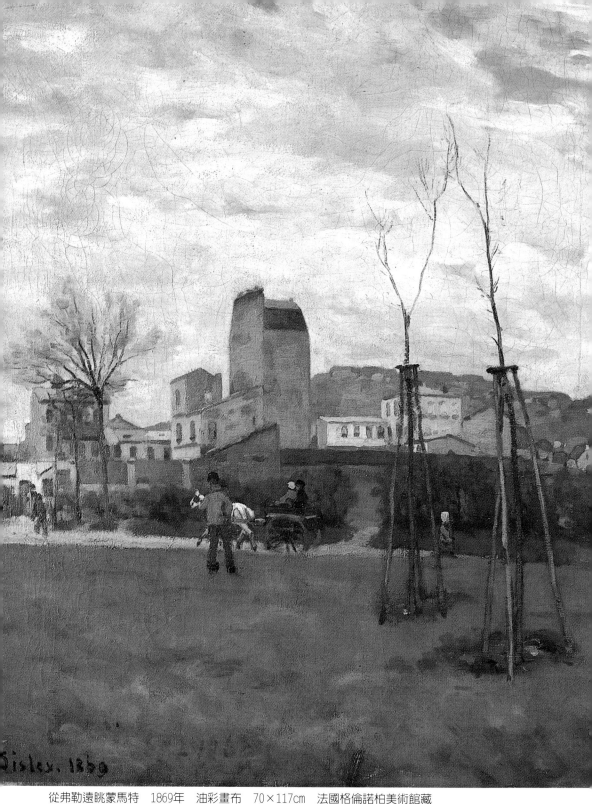

從弗勒遠眺蒙馬特　1869年　油彩畫布　70×117cm　法國格倫諾柏美術館藏

24

一八六七年七月九日，莫內寫信給巴吉爾，提到席斯里也在翁弗勒，當時正值皮耶出生後三週；而莫內與情婦卡蜜兒（Camille Doncieux）的第一個孩子尙（Jean）剛出生不久。兩個年輕畫家，未婚卻已負起養家活口的擔子，尤其莫內，經濟狀況更是不好。

席斯里在一八六七年五月左右從翁弗勒寫信給當時在巴黎的伍德威，「我想請你幫忙，我急需一百五十法郎。我妻子生病了，而我身無分文。沃夫先生（Monsieur Wolff）若在巴黎，不妨說服他買一張我的畫，海景、風景都可以，或是描繪翁弗勒鎮上的房舍及街道。我正在進行幾幅畫，有一張快完成了。」跟著，席斯里抱怨氣候不佳，阻礙他出外作畫。在馬洛特畫畫的伍德威後來回信，可能隨信附了錢，並且告訴席斯里，沃夫先生願意買一幅畫。席斯里六月六日覆信表示，他會立刻開始工作；天氣依舊不好，不過已經進行好幾幅畫了：

　　一張母牛的小幅習作

　　一張果園的畫（蘋果樹下的部分幾乎已經完成）

　　翁弗勒的街道（正在進行）

　　一幅小張海景（剛開始）

　　一幅描繪侯特街的大張習作

最後，說他不久之後就會回巴黎。

在席斯里早年資料闕如的情況之下，只能從其作品去推測他的生活狀況。因此上述這兩封信顯得十分重要。在第一封信裡，席斯里提到「我妻子……」，然而在皮耶的出生證明中，鄂珍妮是未婚花商，席斯里確認是孩子的父親，可見兩人當時並未結婚。他說自己身無分文，此點瓦解了他富家子弟的形象。一般認爲他是在普法戰爭之後父親事業失敗才開始潦倒，但那也是一八七一年以後的事。當然，也有可能家裡給的零用金花光了，他又在翁弗勒待了那麼久，盤纏用盡，鄂珍妮即將生產，產婆的費用沒有著落，這些都不無可能。另外的可能是，父親對他在外面養女人

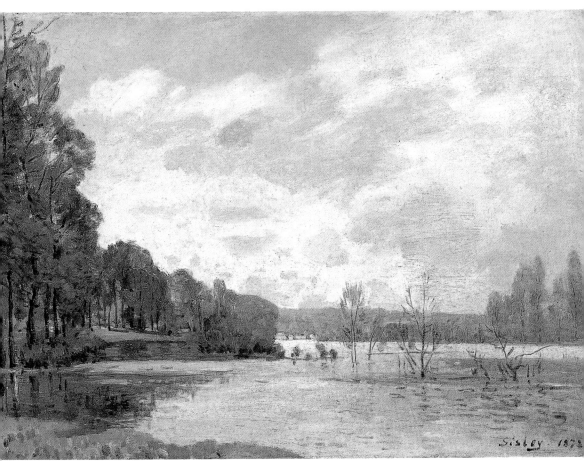

洪水　1872年　油彩畫布　51×73.6cm　私人收藏

十分不滿，拒絕給予經濟援助。席斯里曾提過，父親對他喜繪畫
而不願從商十分不悅，故而棄之於不穩定的波西米亞式拮据生
活。事實上是，父親與他斷絕關係非因他加入葛列爾畫室，而是
因爲鄂珍妮。莫內、塞尙、畢沙羅也因爲在外生下私生子而和家
人鬧翻，席斯里追隨其後；晚年則是爲了兩個孩子，終於與鄂珍
妮結婚。

　　威廉·席斯里的事業確實受到戰爭影響，根據家族文件及威
廉·席斯里的死亡證明顯示，威廉晚年獨居，一八七九年二月五
日在巴黎東邊香檳區厄貝納鎭（Epernay）的小村子貢桔（Congy）
過世。破產後，威廉依靠英國不多的人壽保險金度過了七年時

光，死後遺囑將財產留給姪兒，是一紙保險單及一件價值一百七十法郎的傢俬。

廿年後，席斯里寫信給藝評家阿道夫·塔維尼耶（Adolphe Tavernier，1853～1945）提及，一八七〇年他住在布吉瓦時，戰爭使他失去一切，於是只好回巴黎避難。席斯里遭逢的劫難，有可能是租來的房舍被普魯士軍隊強占；也有可能指的是自己的作品，尤其是早年的作品。從一八六九年的蒙馬特一景到一八七〇年畫的兩張聖馬當運河油畫，席斯里在色彩的掌控及變化上有著顯著的進步。這也解釋了巴黎被圍攻到一八七二年間不見席斯里任何作品的原由。一八七二年全家遷往路維香之後，席斯里才算真正起步。

格布瓦咖啡館

我們對巴黎共和時期的席斯里一無所知，但做為兩個孩子的父親，想必生活窮困，無法到處旅行。當時莫內和畢沙羅至英國避難。雷諾瓦被動員加入騎兵團，巴吉爾死於一場小規模的戰鬥。雷諾瓦於共和時期回到巴黎，與老友席斯里見面，二人不勝唏噓。巴吉爾最後一幅作品，也是最著名的〈貢達芒街的巴吉爾工作室〉，記錄的是畫家和作家之間的友誼。平日，這卻是莫內和雷諾瓦沒錢時最愛來的地方，工作室十分寬敞而且樓上還有一個房間，地點適合社交，最重要的是方便好友來訪。席斯里的工作室離這裡不遠，而格布瓦咖啡館就在附近。格布瓦咖啡館是未來的印象派畫家們聚會的地方。

格布瓦咖啡館，吵雜擁擠的狹窄空間煙霧瀰漫，暗黑的嵌板牆上掛了幾幅畫，吧台在最裡端，年輕女侍穿梭於大理石桌面和廉價的金屬椅之間，忙著點餐送飲料。白天，這裡和巴黎街頭的咖啡館沒有兩樣，提供飲料和簡餐，黃昏時分，或許是開始供應烈酒的緣故，整個地方就生動活現起來，是藝文界人士尤其是畫家最愛聚集的巢穴。馬奈（Edouard Manet，1832～1883）是年輕

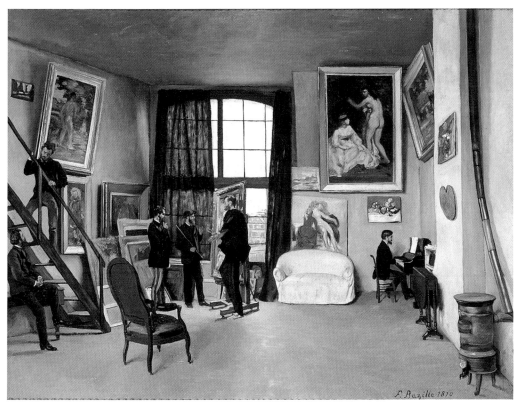

巴吉爾　貢達芒街的巴吉爾工作室　1870年　油彩畫布　98×128.5cm　奧塞美術館藏

畫家們最喜歡的中心人物，常客還包括塞尚（Paul Cézanne，1839
～1906）、席斯里、莫內、畢沙羅、寶加（Edgar Degas，1834～
1917）、雷諾瓦、巴吉爾。作家左拉（Emile Zola，1840～1902）、
攝影師納達（Félix Nadar）也常現身此地。每週四晚上是這些藝
術家聚集吃喝高談闊論的時候，大夥兒經常為新觀點爭得面紅耳
赤。塞尚往往不發一言坐在角落聽大家的意見，但只要他說話，
大夥兒就會安靜下來聽他說。

　　馬奈的好口才無人能及；畢沙羅也不遑多讓，他最年長、教
育程度最高、經濟狀況最好，穿著得體，說話不疾不徐，雄心萬
丈卻神態自若。畢沙羅機智而充滿譏諷，對手寶加常與他激辯，
兩人惺惺相惜，私下倒也和睦。巴吉爾雖然生性害羞，但理念堅
定、思路清晰，經常挺身而出加入辯論。三人構成格布瓦咖啡館

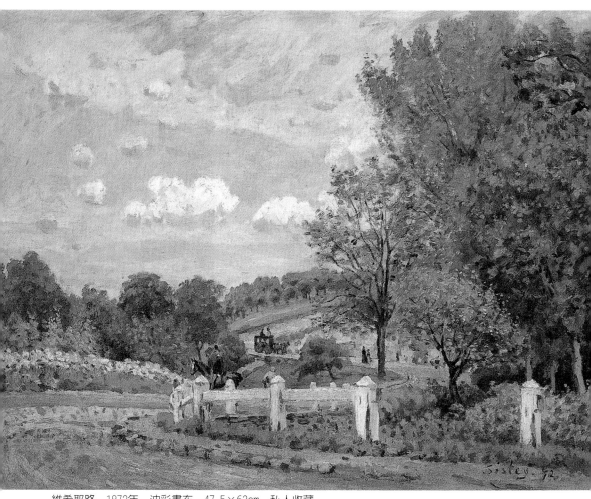

維希耶路　1872年　油彩畫布　47.5×63cm　私人收藏

重要的一景，這樣的聚會讓萌芽階段的藝術思潮有了激盪和交流。

在〈貢達芒街的巴吉爾工作室〉這幅畫裡，馬奈面對個頭高高的巴吉爾，巴吉爾手拿調色盤，一腳踩在畫架上；莫內站在一旁吸著菸斗。巴吉爾的好友，作家麥特赫（Edmond Maitre，1840～1898）正在彈琴。在樓梯邊聊天的兩位男士，站著的是作家左拉，坐在下方的是雷諾瓦（也有人說那是席斯里，因為與雷諾瓦繪的〈安東尼媽媽小酒館〉裡的席斯里很像）。巴吉爾的這幅畫見

證了這群好友的情誼，而馬奈在當時是團體中的模範、良師及益友。

　　兩件事說明了席斯里從一八七○到七三年之間的動向，一是寫信給塔維尼耶說戰爭使其一無所有，故而至巴黎避難，並於一八七二年遷居路維香；一是鄂珍妮的租屋文件上記載了她在一八七三年之前住在弗勒（Fleurs）。因此，席斯里繪畫生涯中最關鍵的兩年，也是印象主義畫派形成的時期，席斯里人在巴黎。席斯里未留下任何他對當代藝術的見解，我們無從評估他對促成一八七四年印象主義繪畫展所做的貢獻，不過，毋庸置疑地，他是巴吉爾在一八六九年家書中提及的十二位才氣橫溢的人之一，這些人決定：「我們每年租一間大工作室，展出我們的作品，想要展出多少就展出多少。」一八七○年巴吉爾過世，一八七一年革命自治團體在巴黎成立革命政府巴黎公社，人們在巴黎的生活被打亂，凡此種種延誤了這批年輕人的夢想付諸實現。在大家共同的努力之下，開會寫文章，席斯里成為團體中的核心分子，也是提議展出的發起人之一，於一八七三年十二月廿七日成立展出團體，並命名為「無名氣的畫家、雕刻家、版畫家團體」。成員有日後著名的印象派畫家，也有不出名的靜物畫家、琺瑯工藝家及雕塑家。

　　這個無甚名氣的藝術家團體在一八七四年舉行了他們的第一屆畫展，席斯里的作品和生活也有了驚人的變化。他不再是雷諾瓦回憶中那個無憂無慮的年輕人，做為兩個孩子的父親，生活不再安逸，他需要穩定的收入。鄂珍妮賣花，偶爾做雷諾瓦和巴吉爾的模特兒賺些外快。普法戰爭和巴黎公社成立之後，從席斯里積極參與藝術家團體及努力作畫賣錢看來，他下定決心靠自己的力量養家。首先，席斯里考慮找一處負擔得起，能住家又有景致可以入畫的所在。巴黎已無法提供這樣的機會。我們從他一八六九和一八七○年的作品仍可看見巴黎市郊及聖馬當運河的風景，不過，城市被遠遠地推至地平線一隅。在一八七○年的〈塞納河，巴黎和格禾訥勒橋〉一畫裡，整個畫面以河流和天空為主，

城市幾乎消失不見。

　　席斯里理想中的風景在巴黎附近的小村子裡，這些地方他比較熟悉，也常去寫生，更是印象派畫家畢沙羅和莫內常至之處。這些村落爲席斯里在戶外與田野之間、熙來攘往的道路與僻靜的農園小徑之間、市郊街道和離群索居的鄉下之間，取得持續不斷的互動。

城郊的印象派畫家

　　一八七二年秋天席斯里遷至路維香，之後於該地區的畫作多了起來，塞納河沿岸著名村莊的景色盡收眼底。以其地爲主題的畫面也出現在畢沙羅、莫內、雷諾瓦及莫里莎（Berthe Morisot）的作品裡，它們是阿讓特耶的遊艇、維勒訥福（Villeneuve）顯眼的新橋、聖－德尼（St-Denis）和布吉瓦的河畔、馬利港塞納河氾濫的景象。其中以阿讓特耶入畫次數最多，莫內於一八七一年十二月開始住在該地，常與席斯里二人四處寫生，莫內的〈秀榭街〉、席斯里的〈阿讓特耶廣場〉，甚至二人同名作品〈艾洛伊斯大街〉，皆完成於一八七二年。席斯里此時期的作品略勝莫內一籌，尤其是〈阿讓特耶廣場〉一畫，色調接近柯洛，氤氳的空氣、傍晚的陽光、恰到好處的青綠百葉窗，以及路上羞怯傻氣觀望的孩童。

　　席斯里在〈阿讓特耶大街〉裡重現了莫內〈秀榭街〉中的教堂，教堂塔尖聳立在霧靄多雲的天空，嵌在房舍與堂而皇之駛入街道的馬車之間。〈阿讓特耶的人行橋〉，橋伸出或是躍出畫面中央，無論在透視及影像的重疊上都張力十足。此畫的靈感可能來自葛飾北齋（Hokusai Gwashiki，1760～1849），特別是他一八二七至三○年間一系列有關橋的版畫。沒有資料顯示席斯里對日本繪畫有興趣，但是依其友人莫內、杜赫、布哈克蒙（Bracquemond）皆熱中的情況看來，要他不留意也難。席斯里一八七○年代的畫作都可看出蛛絲馬跡，這種影響，尤其是路維香

圖見35頁

圖見34頁

阿讓特耶的橋　1872年　油彩畫布　38.5×60.9cm　美國孟斐斯美術館藏

圖見36頁

及日後馬利的雪景，終其一生皆恰如其分地以不同的畫面巧妙呈
現，如〈阿讓特耶的人行橋〉裡行人的身影，〈艾洛伊斯大街〉
中人行道上的老夫婦。

　　莫內是席斯里寫生作畫的夥伴，雷諾瓦則是他的好友。雷諾
瓦常至路維香，這影響了席斯里定居該地。雷諾瓦在那兒爲席斯
里的孩子畫了一些小畫，並在一次拜訪時陪伴席斯里到路維香的
田野裡寫生，雷諾瓦在風景中畫了一個躺在草地上的男孩，席斯
里則將自己的兩個孩子畫入畫裡。路維香距離巴黎僅僅十七公
里，搭乘公共馬車和火車即可到達；朋友都住在鄰近村子裡，村
中商店、郵局一應俱全，河畔有馬利森林，村子街道房舍各具特

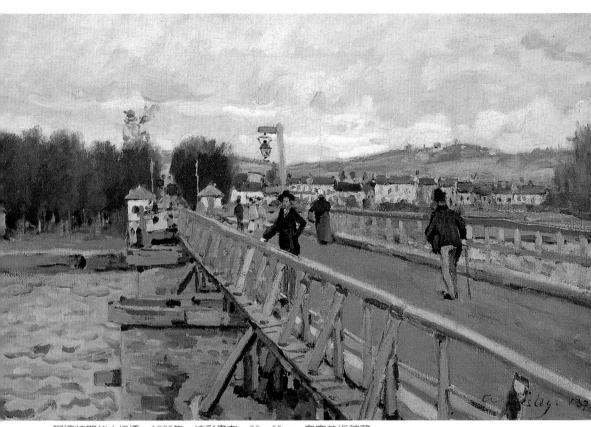

阿讓特耶的人行橋　1872年　油彩畫布　39×60cm　奧塞美術館藏

色。從此，席斯里創作出不少最好的畫作。

　　席斯里一家於瓦欣（Voisins）住下來，瓦欣是路維香一個頗
有特色的小村莊，中心地帶是人口聚集的瓦欣城堡，城外蜿蜒的
小徑可以通往塞納河，景色多變而宜人，難怪吸引席斯里多年。
十九世紀的旅遊指南如此形容路維香：「塞納河畔寬廣的視野，
馬利美麗的森林和可愛的果園，再再讓你以為自己來到了應許之
地；一言以蔽之，路維香是巴黎城郊最迷人的地方。」

　　席斯里遷居路維香時，村莊還沒有自普法戰爭的破壞當中復
原過來，雖然最壞的時刻已經過去了，但是到一八七二至七三年
時，傷痛尚未痊癒。普魯士軍隊在嚴冬時節強制徵收房舍，分配
三千名軍人居住，上至貴族城堡下至平民百姓村舍，大部分遭到

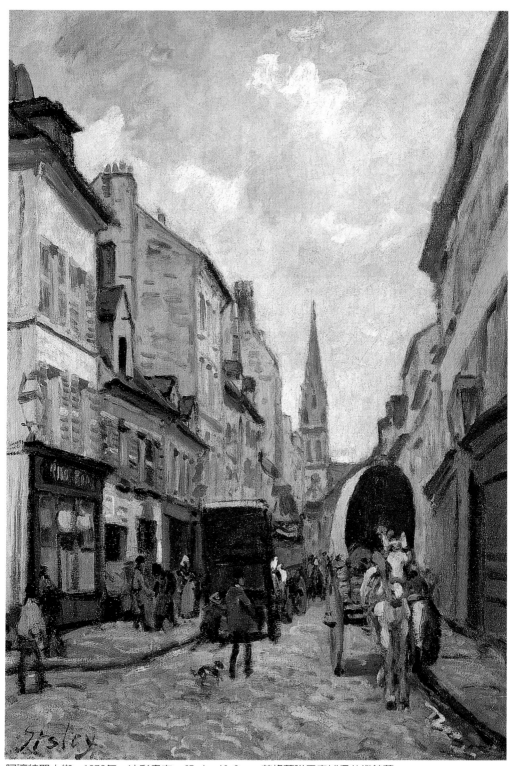

阿讓特耶大街　1872年　油彩畫布　65.4×46.2cm　英格蘭諾里奇城堡美術館藏

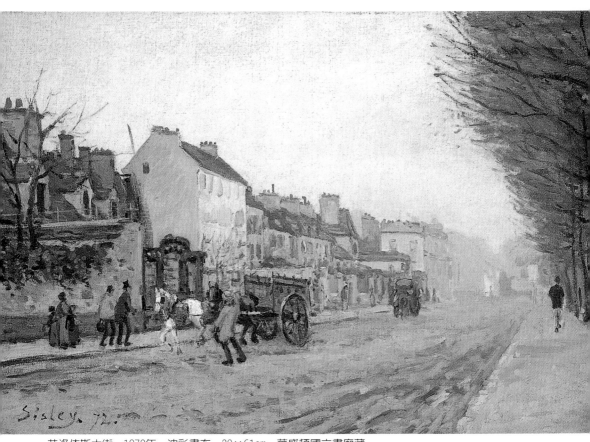

艾洛依斯大街　1872年　油彩畫布　39×61cm　華盛頓國立畫廊藏

破壞。畢沙羅在凡爾賽的房子就遭到占領，他捨棄家具、衣物，
據說還有一千五百張畫布，只帶了四十幅畫作與家人倉皇逃離。
軍隊將一樓當作屠場，士兵則住在樓上。一八七一年三月，畢沙
羅的小姨子步行至路維香查看損失，根據她在回報的信中形容，
道路已無法通行馬車，房屋燒毀，玻璃窗、百葉窗門、樓梯間和
地板悉數不見。畢沙羅和莫內在戰前常畫的景象，通往凡爾賽大
馬路兩旁的樹，幾乎都遭砍伐，連附近地區及馬利森林也不例
外。

　　占領期間民間受創甚巨，尤其是農園和小型農地。一八七一
年的免費種子救濟措施改善了情況，一八七三年戰後重建終於有

林木村莊，秋景　1872年　油彩畫布　50×65cm　荷蘭特維杜國立美術館藏

了成效，路維香重登巴黎農園市場主要產地寶座。修復期間，房舍租金低廉，席斯里正處困境，於是在一八七二年遷往路維香，於瓦欣租下一棟有著兩層樓的房子，房子在緩坡街道的彎處，一邊是城堡公園，另一邊是農舍、果園及菜圃。

席斯里不僅在路維香創作量激增，作品也比以往進步許多，大膽創新令人耳目一新，與印象主義繪畫運動方興未艾吻合。在此導致第一次印象派畫展關鍵時期，席斯里對於自己的想法及活動未留下隻字片語。一八七四年四月十五日至五月十五日，第一次印象派畫展在巴黎納達的工作室舉行。展出期間，席斯里經常為媒體所忽略，同時，他的仰慕者反而對他態度敷衍，就算提及

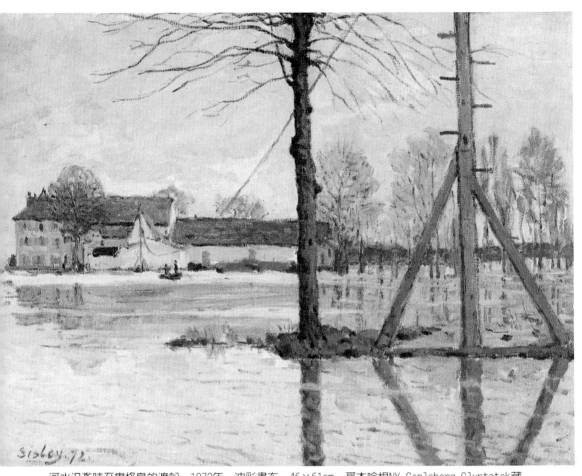

河水氾濫時至婁格島的渡船　1872年　油彩畫布　46×61cm　哥本哈根NY Carlsberg Glyptotek藏

他時，也都是無關緊要的溢美之詞。杜宏－赫說得好：「席斯里藉由迷人的畫面、溫柔的色彩、靜謐的景致，以及表達的深度，展現他的個性。」

　　席斯里毅然捨棄其他展出者受到矚目的現代題材——都市生活的日常場景、人像、熙攘紛沓的巴黎街道，以平凡的風景主題入畫；即便和風景畫家莫內、畢沙羅並列，他的作品看起來也比較幽閉。他的畫作色彩清淡、有變化而不造作，卻不脫巴比松畫派的影響，與一起展出的友人畫作並列時一點也不出色。有鑑於此，我們或許可以明白為何席斯里終其一生不受重視。難怪杜宏

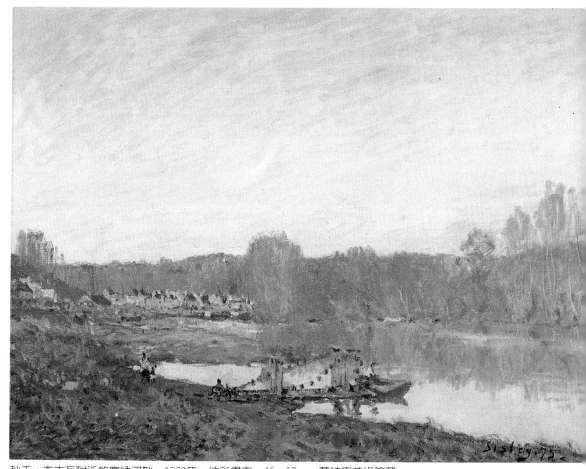

秋天：布吉瓦附近的塞納河畔　1873年　油彩畫布　46×62cm　蒙特婁美術館藏

－赫說，席斯里是「不被理解的受害者」，那是因為漠視所導致的不被理解，而非難以理解。

　　席斯里在第一次印象派畫展中展出六件作品，由於缺乏媒體報導，我們無法得知究竟是那些作品。列名展出的有五張，〈秋天：布吉瓦附近的塞納河畔〉一畫不在目錄之內。那張很有可能是〈河水氾濫時至婁格島的渡船〉一畫；從布吉瓦的河左岸望向農舍和停泊在島上的渡船。此畫是描繪塞納河一八七二年氾濫的四張畫之一，也是席斯里隨後三年一再重複的主題。水面映出樹和標柱的倒影，自高處斜斜穿過渡船頭的繩索，增加了遠處另端

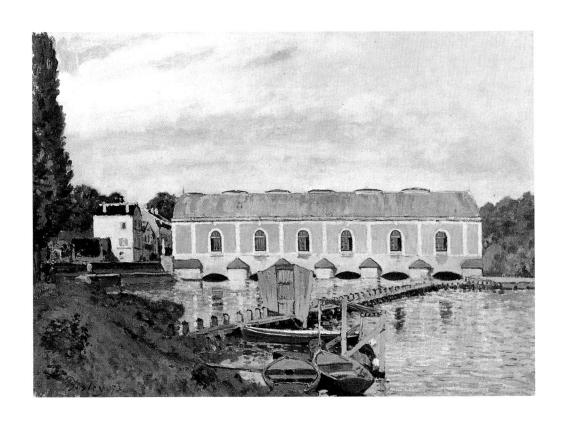

河岸的距離，也暗示了河水氾濫的慘狀。席斯里內斂的氣質，讓他不似其他畫家那樣誇張經營畫面，正是這樣安靜的凝視，成就了他一八七六年一系列的洪氾畫作，也是他最雋永的作品。

以〈馬利港的塞納河〉爲名的畫作只有一張，但此畫名可以概括一八七二至七四年間題材類似的作品。〈馬利的機械工作廠〉亦在展出之列，它無疑是席斯里的傑作，構圖大膽，色調控制得極好，顯示他愈發嫻熟於描繪水景。他的黑色用得恰到好處，他喜歡在窗櫺、百葉窗、水閘柱上使用黑色，造成空間後退的效果；畫面中央建築物溫暖和諧的金黃色調，好似在向柯洛致敬，只不過席斯里畫的是現代建築，而非教堂。布吉瓦馬利港的機械工作廠建於一八六〇年代，是人們假日郊遊、野餐的景點。閘門、水道橋和水景，爲席斯里在往後的歲月裡提供了大量的繪畫題材。

馬利的機械工作廠
1873年　油彩畫布
45×64.5cm　哥本哈根
NY Carlsberg
Glyptotek藏

東牟希的旅舍與漢普頓
宮橋　1874年　油彩畫
布　51×68.5cm　私人
收藏（右頁圖）

英國行——漢普頓宮

　　第一次印象派畫展結束後數週，席斯里在歌唱家佛禾（Jean-Baptiste Faure，1830～1914）的資助下前往英國，條件是以好幾幅畫作抵遠赴英國的花費。佛禾當時人氣正旺，在倫敦有演出合約。此次遠遊成果豐碩，有十七幅描繪漢普頓宮的畫，以及一張泰晤士河河景。席斯里在寫信給塔維尼耶時說，「我在倫敦附近的漢普頓宮待了幾個月，完成幾幅重要習作。不確定你知不知道這個地方，它還蠻迷人的。」肯尼斯・克拉克（Kenneth Clark）日後指出，漢普頓宮系列是「印象主義完美的一刻」，那含蓄的光影和色調或許並不符合印象派「視覺印象全然眞實自然的呈現」。

圖見41～47頁

　　佛禾是早期資助馬奈及印象派畫家的人，尤其是對席斯里，一直到一八九〇年代他還收購席斯里的作品。一八五九年，佛禾受聘爲巴黎歌劇院的首席男中音，之後數年建立國際聲譽，他最

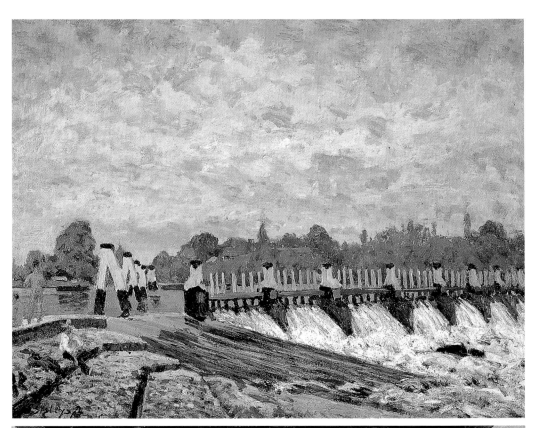

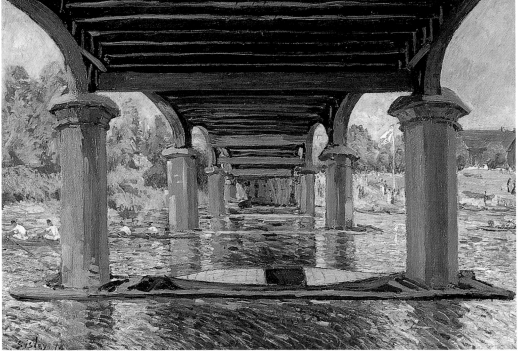

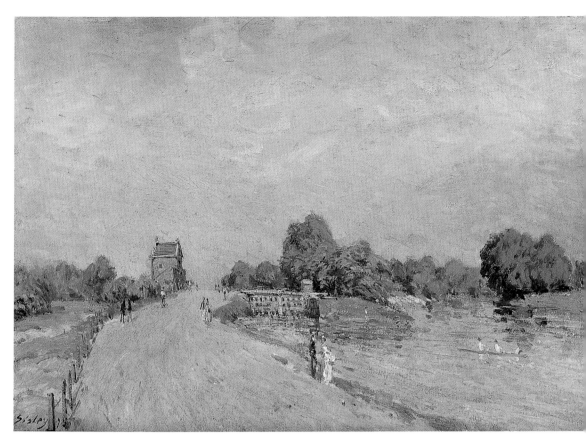

漢普頓宮前的道路
1874年　油彩畫布　39
×55.5cm　慕尼黑新美
術館藏（上圖）

漢普頓教堂旁的泰晤士河
1874年　油彩畫布　50
×65cm　私人收藏
（右圖）

清晨的牟希河堰　1874
年　油彩畫布　50×
75cm　愛丁堡蘇格蘭國
立畫廊藏（左頁上圖）

漢普頓宮橋下　1874年
油彩畫布　50×76cm
瑞士溫特圖爾美術館藏
（左頁下圖）

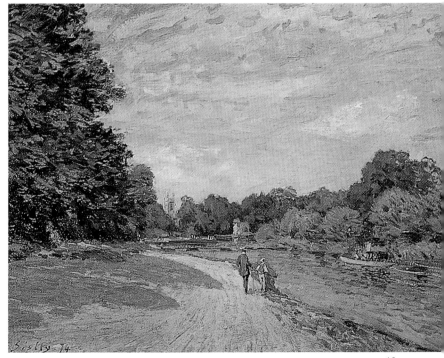

初收購巴比松畫派畫家的作品，一八七三年售出不少該批畫作；普法戰爭期間，因朋友杜宏－赫印的畫冊而迷上印象派畫家的作品，開始購買莫內、畢沙羅和席斯里的畫。一八七三年四月十五日，以三百六十法郎向杜宏－赫買下席斯里的〈維勒訥福橋〉；圖見48頁之後在經濟不景氣的一八七○年代，佛禾也經常為他所喜愛的畫家紓困。莫內曾經以一個有趣的故事來說明佛禾的慷慨及畫家的窮困：

　　有天早晨，腋下夾著我的風景畫作，來到他家門口按鈴。僕役開門後對我說：「您運氣不好，莫內先生剛離開。」他以為我是席斯里。那時人們常錯認我倆。我和席斯里經常拜訪佛禾，他付給我們一張畫一百法郎。

　　佛禾擁有席斯里各個時期的六十張畫作，這證明了他對席斯里的喜愛，當然，其中也有慧眼識英雄的風險。

　　席斯里滯留英國的時間大約在六月至十月初，英法兩地均屬早夏至秋初。除了畫倫敦的泰晤士河，席斯里大部分的時間都待在漢普頓宮，及鄰近的東牟希（East Molesey）郊野，從其畫作〈漢普頓宮橋〉及〈漢普頓宮賽舟會〉中的河岸梯形丘和浮架碼頭圖見46、47頁推測，席斯里當時有可能是住在老式的城堡旅舍，由旅舍望出去，河對岸就是林木掩蔽的漢普頓宮及禮冠旅館（Mitre Hotel）。置身開闊的東牟希河岸地，四周盡是十七、十八世紀的建築，通往漢普頓宮的那座橋就顯得很現代了，即使橋兩端的構造有如城堡。橋是著名工程師莫瑞（E.T. Murray）設計的，於一八六五年四月十日啟用，許多人都認為它很醜。席斯里畫此橋的手法及時間大致接近他在一八七○年代於阿讓特耶和夏圖（Chatou）畫的塞納河上的橋。

　　在〈漢普頓宮橋〉一畫中，席斯里畫的是河水下流的部分，大片的水流平衡了畫面右方大塊的樹叢，與夏日布滿堆積雲的天空相映成趣；兩艘雙槳船自橋下陰暗處划出，繫留的船停靠在最遠的拱柱旁；閒逛的人群與觀光客自河岸觀望，有些婦女在微風

漢普頓宮前的道路　1874年　油彩畫布　38.5×55.5cm　私人收藏（左頁上圖）

河畔（漢普頓宮的泰晤士河）　油彩畫布　66.4×91.8cm　阿根廷國立美術館藏（左頁下圖）

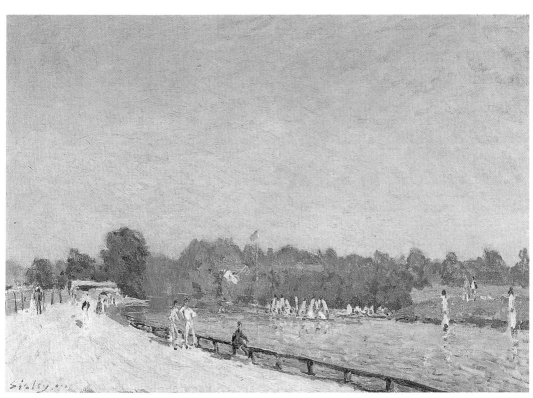

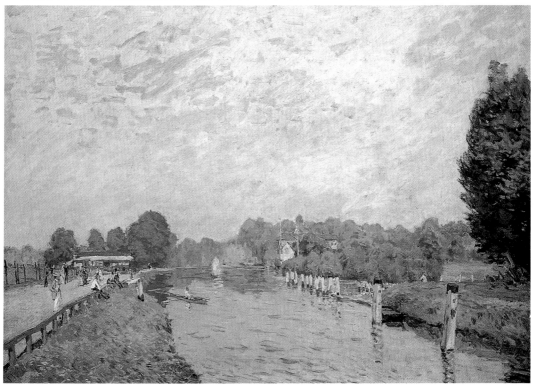

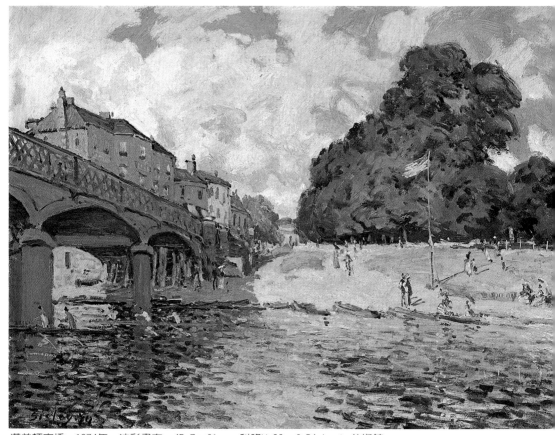

漢普頓宮橋　1874年　油彩畫布　45.7×61cm　科隆Wallraf-Richartz美術館

下撐著遮陽傘。構圖有點像兩年前畫的〈維勒訥福橋〉，不過，維勒訥福橋畫面較平板，色彩的對比也比較銳利。〈漢普頓宮橋〉一畫就簡潔多了，席斯里急促的筆觸將人與船掌握得很好，河面上的光影也較繁複。從主題細節到空間魅力，簡單明白地賦予整張畫以活力。

　　遊英期間，席斯里專注於經營樹葉、水及天空的流動性，他以有秩序的比例掌控它們的特色，保留其重量與質感，同時讓它們僅僅依賴光與空氣而存在。他維持建築物的恆常面貌及其當下的短暫狀態，輕巧地傳達象徵性的弦外之音。他從不張牙舞爪或作戲劇化的呈現，只表達心裡所想的。他所擁有的這些特質，抒情詩般的超然、坦率的視覺呈現，與十九世紀風景畫家康斯塔

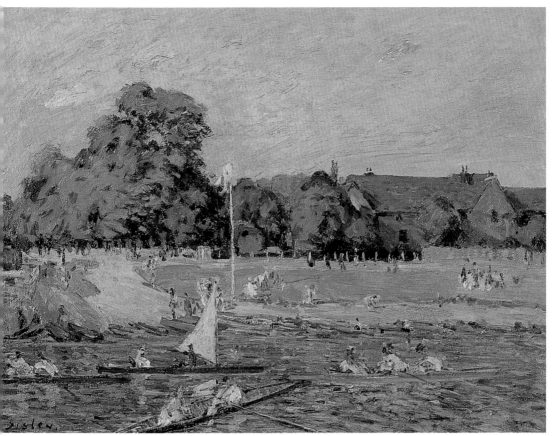

漢普頓宮賽舟會　1874年　油彩畫布　45.5×61cm　蘇黎世布禾勒基金會藏

伯、柯洛相較一點也不遜色。

　　很明顯地，席斯里以其吹毛求疵的方式頌揚日常生活中令他愉快的事物。兩張有關賽舟會的作品，爲早期的印象主義做了很圖見49頁好的註解。〈牟希賽舟會〉描繪的正是賽舟會開始的一刻，賽舟對面是泰晤士河中段泰格島上新建的旅館；人們聚集在河岸觀望，各色旗幟飄揚，一位身穿白衣的官員，在賽事即將開始的時候看錶。席斯里讓旗幟跨越畫面中央在空中飄揚，構圖大膽而生氣蓬勃。此種手法，莫內在一八六七年的畫作裡就採用了。而席斯里以動感十足的綠紫色天空將旗幟襯托得更爲突出。這些描繪泰晤士河的畫作還有另一項特色，那就是嘗試以不同的幾何手法畫分畫面。地平線下，三分之一是土地和流水，天空占了畫面的

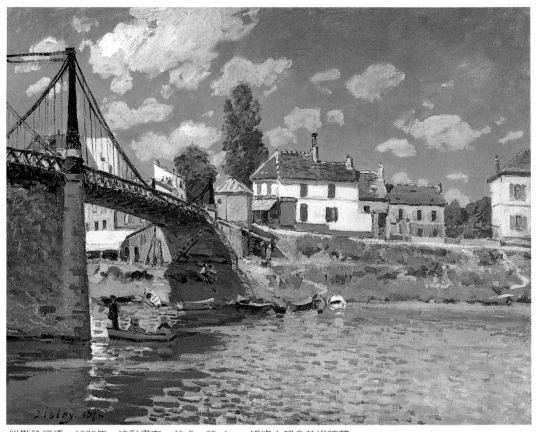

維勒訥福橋　1872年　油彩畫布　49.5×65.4cm　紐約大都會美術館藏

三分之二，他利用籬笆、繫纜、繫船柱、旗竿等細膩的手法來壓
縮河流、小徑及水岸。開闊的前景，快速透視至後方，刻意的區
分、筆觸輕快的人影，活潑了整個畫面；不僅標示出空間，色彩
也被強調出來。席斯里輕鬆地就將日常生活休閒活動記錄下來。
泰晤士河系列可說是席斯里最後一批描繪休閒活動的畫作。回巴
黎後，他筆下的塞納河雖然也有划船、野餐、河畔餐廳及觀光等
題材，然而就是缺少了節慶的歡樂氣息。

　　做為一位風景畫家，席斯里不似雷諾瓦、馬奈那樣對人有興
趣，因此他避開人像畫；也不若卡玉伯特（Gustave Caillebott，
1848～1893），席斯里對人多的活動，如賽舟、遊船等興趣不大。
旅英期間，或許是祖先在海峽從事走私貿易謀生的回憶，促使他

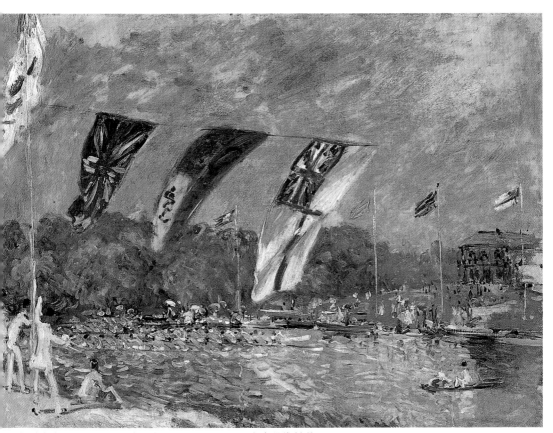

牟希賽舟會　1874年　油彩畫布　66×91.5cm　奧塞美術館藏

對水上生活產生興趣。藝評家古斯塔夫‧傑弗侯（Gustave
Geffroy）在多年後訪問他時注意到，兩人在莫赫附近的河邊散步
時，席斯里對河邊居民的生活、船夫，及逐水而居以船為家之
民，有著深入而敏銳的觀察。

圖見50頁

　　一八七四年秋天，席斯里返回路維香，回家後完成的第一幅
畫是〈馬利水道橋〉；此座建築一如〈馬利的機械工作廠〉，讓我
們想起王權時代、馬利堡美麗的風景和附近的凡爾賽。複雜的水
道橋系統，自塞納河引水至水塘、噴泉及城堡公園內的人工瀑
布。許多印象派畫家畫過它，遊客也經常以它為背景拍照。這座
完成於一六八二至八四年之間的水道橋，十九世紀與機械工作廠
結合後供應凡爾賽及馬利地區的用水。機械工作廠自塞納河汲

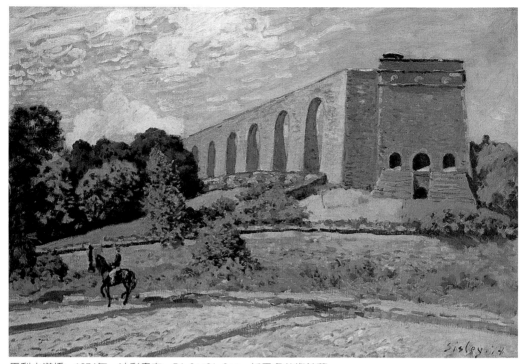

馬利水道橋　1874年　油彩畫布　54.3×81.3cm　托雷多美術館藏

　　水，由管道經過陡峭的布吉瓦林區向上輸送至有著卅六個拱弧的
水道橋，將水帶入地下溝渠送往馬利。地下水至城堡後方的大瀑
布流出，形成壯觀的水景，之後流至下坡的水塘，以及城堡前方
公園裡的噴泉。英國畫家托瑪斯・吉爾亭（Thomas Girtin，1775
～1802）曾在一八○三年將此二景入畫，泰納也於一八三一年畫
過一張水彩畫〈馬利的機械工作廠〉。

　　席斯里遷至路維香時，水道橋已廢棄多年，老舊的機械工作
廠房為抽水站取代，但是人們還是常來此地遊玩，就連維多利亞
女王也於一八五五年從凡爾賽來此看水道橋。水道橋和城堡雖已
閒置傾圮，但依然有其戰略上的地位，普法戰爭期間，普魯士軍
隊在水道橋東端設置了一座砲台，自然這也是遊客的觀光點之
一。

　　在〈馬利水道橋〉一畫中，席斯里置身通往凡爾賽的主要道
路上，距離他家只有十到十五分鐘的路程。拱弧在秋日湛藍的天

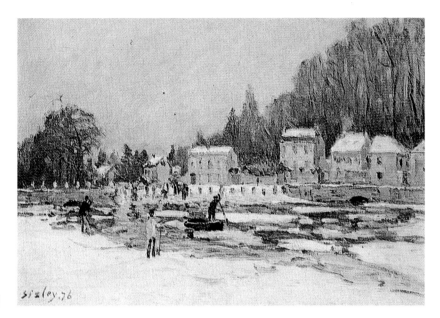

破冰，水塘，馬利
1878年　油彩畫布
38×55cm　私人收藏

空中逐漸向後退去，避開了水道橋複雜的歷史糾結，一人騎著馬在向晚時分伴著長長的影子獨自走過。席斯里不強調什麼，只呈現眼中的建築，就如同初次相見時那般。亮麗的藍和粉土色所形成的對比，補償了黑黝黝的樹叢，以及因為季節而正在轉變色彩的葉片。席斯里巧妙地暗示了美麗列拱其自然天成的結構，有如義大利風景畫，但卻遺世獨立於路維香一隅。

冬雪與洪氾

「離開路維香後，我在附近的馬利住了兩年，完成了一些水塘與公園的習作。」席斯里在給塔維尼耶的信裡如是說。其實他在馬利的這段時間裡，畫了不少他最好的風景作品，對於他謙遜內斂的個性，由此可見一斑。這批水準不錯的作品，其中以一八七六年一系列馬利港塞納河氾濫的風景畫達到顛峰。

印象派畫家在這幾年也有耀眼的成績，莫內的「聖拉薩車站」系列、雷諾瓦的〈煎餅磨坊的舞蹈〉、莫里莎的〈小麥田裡〉、畢

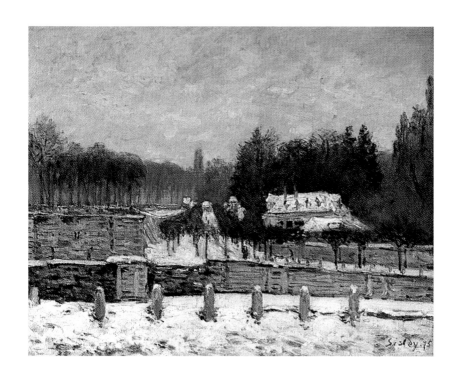

馬利的冬日　1875年
油彩畫布　50×65cm
私人收藏

沙羅的〈紅屋頂〉，而席斯里一系列描繪馬利水塘及馬利港河水氾濫街道被水淹沒的畫作也很出色。

　　或許是路維香的住處租約到期，或許是馬利的房租較便宜，席斯里又搬家了。在馬利居住的兩年裡，從十二世紀有著高高尖頂的教堂到環繞村莊四周的森林，席斯里畫遍了馬利的每一景。馬利交織如網的道路，成為席斯里描繪街牆、百葉窗、行人、雪地上停棲的鳥、窗台上的天竺葵等細節的背景。他走遍馬利的每一個角落，熟悉那兒的每一吋土地，在街道、村徑、牆腳、大馬路，架起畫架就畫，甚至不為冰雪所阻。一八七五年初，席斯里在阿伯赫瓦大街上畫出為冰雪所覆蓋的〈馬利的水塘〉。在〈馬利的冬日〉一畫中，席斯里仔細描繪了畫面右方的水塘，以及沿著公園左側扶壁牆旁貢巴東大街上方的景物。

　　春夏時分，席斯里通常會去較遠的郊野，尤其是布吉瓦；河岸上方的山坡，馬利和路維香之間的小村子克－佛隆（Coeur-Volant），皆入其畫。〈從克－佛隆遠眺馬利〉，席斯里將著名歌唱

圖見54頁

馬利的水塘　1875年　油彩畫布　50×65.5cm　倫敦國立畫廊藏

家勒‧呂貝（Robert Le Lubez）居僻靜一隅的住處畫了下來，從
他家可看見遠方的馬利。他將近處呈現的前景和遠方的地平線結
合在一起，在空氣和光線的改變上極富挑戰性。席斯里在這段時
期腳踏實地的創作，避開了當時熱門的景點，沒有漂亮的教堂、
華麗的建築，而將尋常人家、普通建築入畫；他走入馬利的鍛鐵
廠，完成一張極不尋常的畫作。這幅畫的特別之處是，它並非席
斯里常畫的風景，在深黝暗黑的藍色室內，僅有的光線來自灰塵
滿布的窗戶及鍛鐵爐中朱紅的火焰。

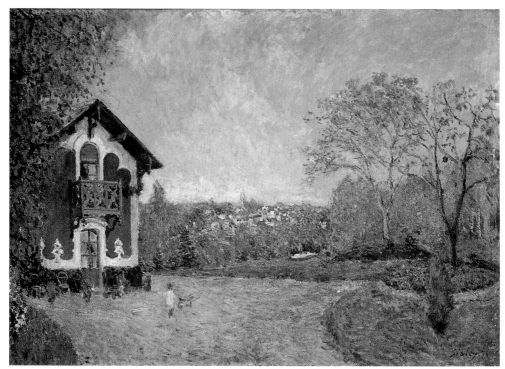

從克－佛隆遠眺馬利　1876年　油彩畫布　65×92cm　紐約大都會美術館藏

　　我們無法想像席斯里的畫作會跟政治扯上關係，它們根本不屑傳達政治、社會或是自我宣傳的訊息。他的作品只是「純」繪畫，它們觸及當代生活平凡而眞實的一面，席斯里似乎很滿意於記錄鄉村生活，呈現大自然的原貌，因此他描繪牟希週末的賽舟會、人行鐵橋上布滿了火車冒出的濃煙，或是盧安運河上罷工的船。即使將節慶入畫，下雨天，他會從家裡的窗口捕捉畫面，柔軟的旗幟在傾圮的古堡遺跡前方飄揚。在〈馬利的國慶日〉一畫中，遠方的樹叢和兩百年前盛極一時的馬利堡之間彷彿鬼影幢幢。畫面左側，水塘爲成排不高的萊姆樹所掩蔽，他在馬利期間以此地爲主題大約畫了廿幅畫。

　　席斯里經常一再重複描繪各種主題，將不同季節、不同角度的景物入畫。他不像莫內那樣將光影變化奉爲圭臬，他只是對季節變化和一天當中不同時段的風景有興趣；他調整視野，修改腹 圖見56～59頁

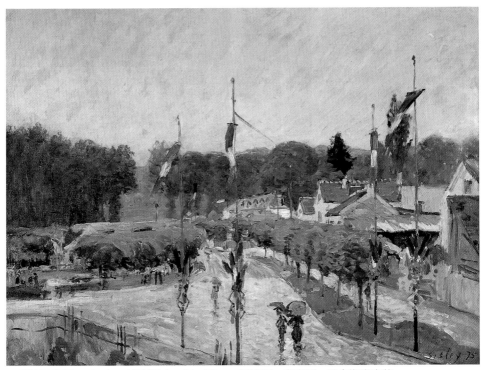

馬利的國慶日　1875年　油彩畫布　54×73cm　貝德福，塞席爾‧希金斯畫廊藏

稿，只為獲得更好的構圖。所以他最初的作品只是四季分明，如
〈路維香雪景〉、〈路維香花園小徑〉，以及〈機械工作廠房小徑，
路維香〉春天和冬日的景致。一八八○年遷至莫赫後，更是經常
從事系列創作，方始徹底探索光線和氣候的變化。

　　或許有人會說，是印象派畫家將雪景帶入傳統歐洲繪畫。十
七世紀的荷蘭繪畫也出現過雪景，如布魯格爾（Pieter II
Bruegel，1564～1638）、阿衛坎（Hendrik Avercamp，1585～
1634）、尼爾（Aert van der Neer，1603～1677）的作品，但是數
量極少。十九世紀初期，夏季是風景畫家的創作領域，如康斯塔
伯；巴比松畫派開始畫雪景，而庫爾貝則是最勤於畫雪景的印象
派前輩畫家。

　　於戶外作畫對風景畫家來說是一種考驗，尤其在十九世紀的
冬日，除了需要攜帶一堆裝備如畫筆、油彩、顏料溶液、清潔

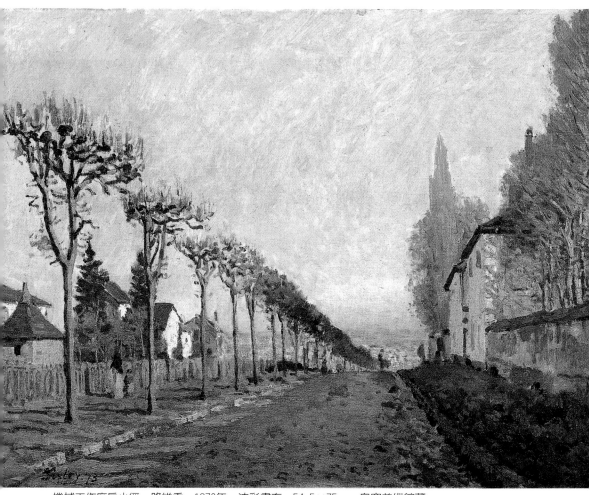

機械工作廠房小徑，路維香　1873年　油彩畫布　54.5×75cm　奧塞美術館藏

劑、畫布、畫架、板凳、顏料盒，還需生火取暖的木材、厚外
套、露出手指的手套、靴子、裝滿熱咖啡的保溫瓶，還有，別忘
了一把好用的雪鏟、一台平底雪橇。風景畫家若只是坐在家裡閉
門造車，或者從來沒畫過一幅雪景，那麼，他稱不上是真正的風
景畫家。

　　莫內的第一張雪景畫於一八六五年，之後總共畫了一百四十
幅雪景。莫內經常與畢沙羅、席斯里、卡玉伯特、高更（Paul
Gauguin，1848～1903）及雷諾瓦一起畫畫，雷諾瓦不怎麼喜歡雪

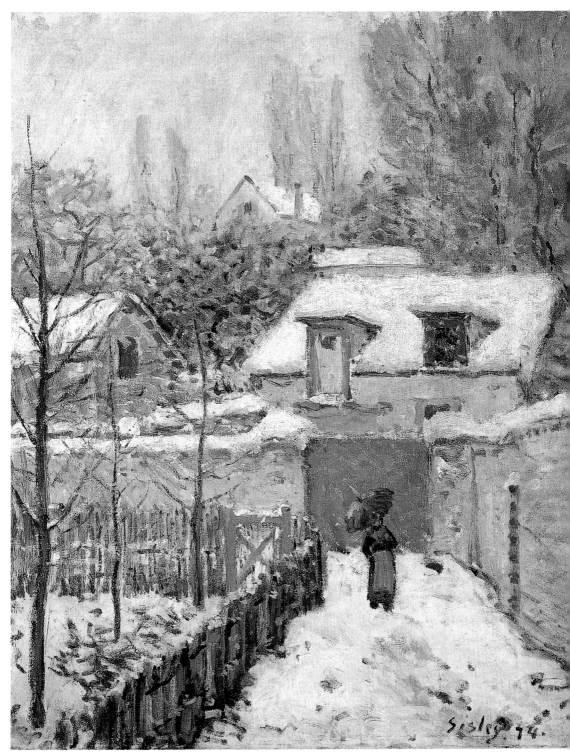

路維香雪景　1874年　油彩畫布　55.9×45.7cm　私人收藏

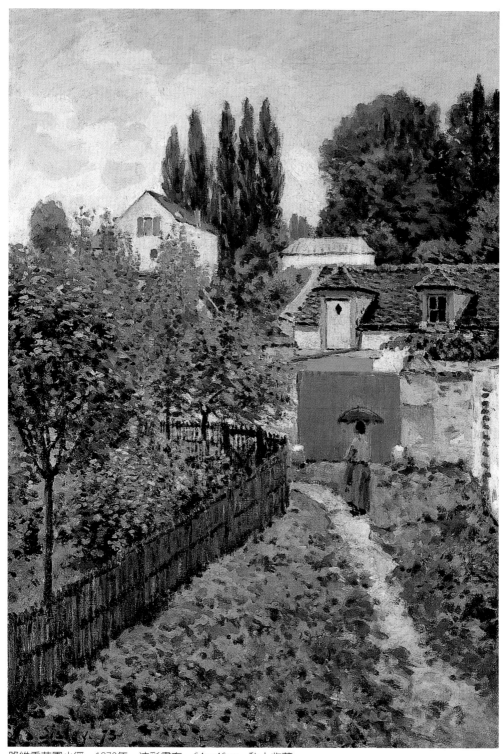

路維香花園小徑　1873年　油彩畫布　64×46cm　私人收藏

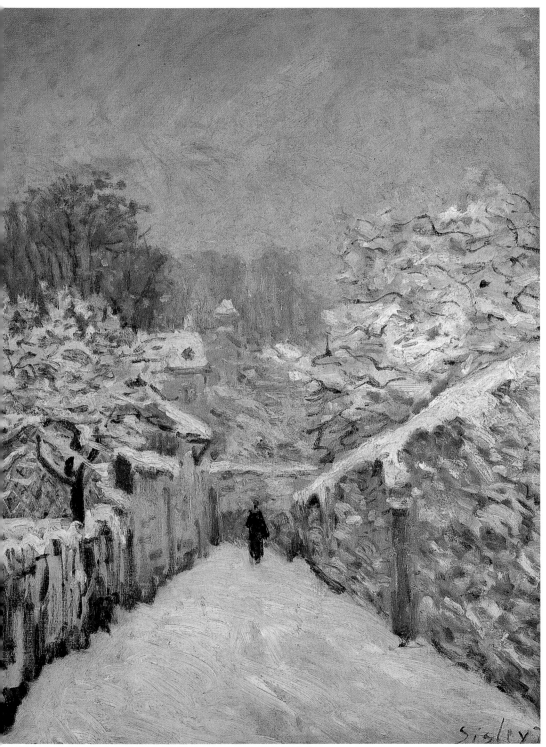

路維香雪景　1878年　油彩畫布　61×50.5cm　奧塞美術館藏

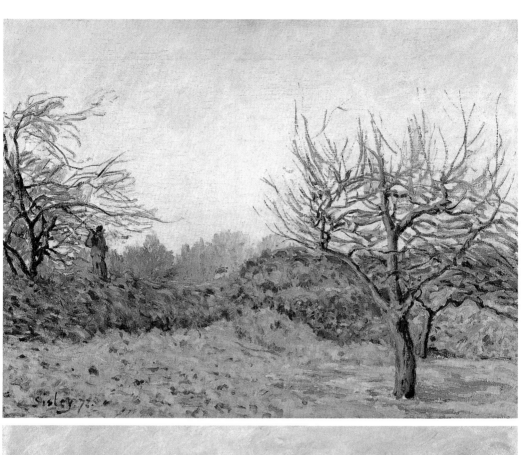

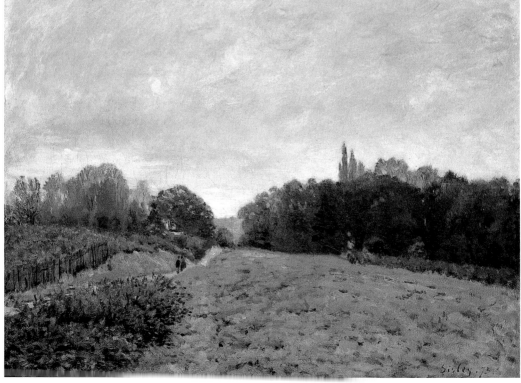

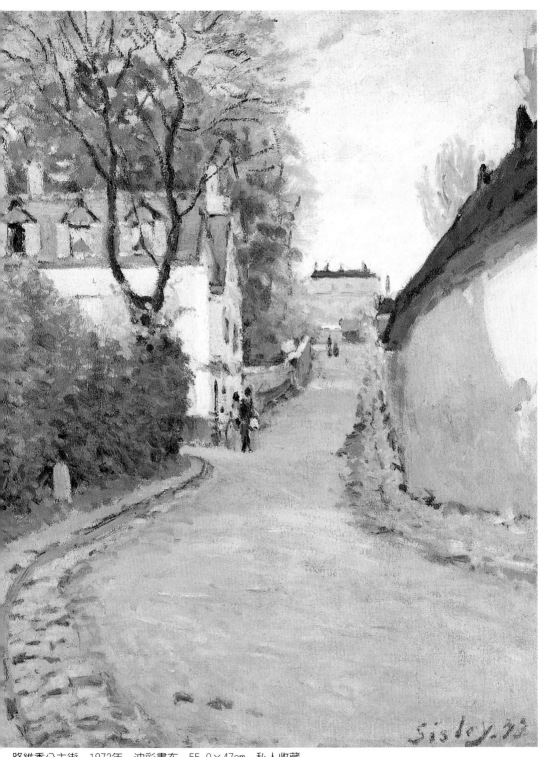

路維香公主街　1873年　油彩畫布　55.9×47cm　私人收藏
白霜　1872年　油彩畫布　46×61cm　私人收藏（左頁上圖）
路維香風景　1873年　油彩畫布　54×73cm　東京西洋美術館藏（左頁下圖）

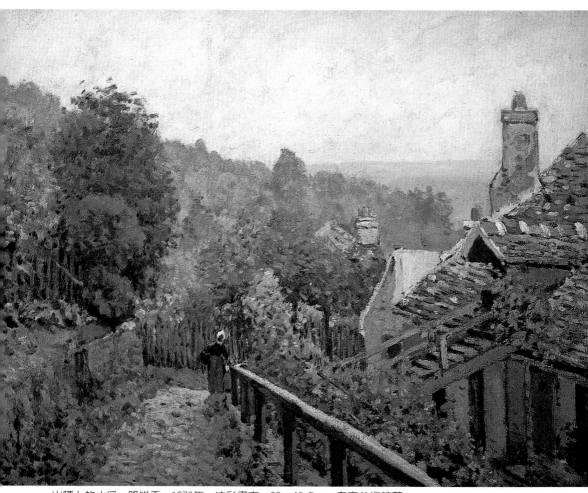

山腰上的小徑，路維香　1873年　油彩畫布　38×46.5cm　奧塞美術館藏

地作畫的經驗，他只畫過三張雪景，他如此形容雪：「使大自然的容顏枯凋。」畢沙羅也喜愛畫冬日雪景，他常與莫內在冬日裡結伴作畫。畢沙羅和席斯里兩人都喜歡畫自己居住地的景色，將冬天最美麗輝煌的雪景呈現出來。

　　一八六九至七〇年間的嚴冬，莫內和畢沙羅來到路維香，在通往凡爾賽的路上取景作畫；兩年後，莫內又在阿讓特耶畫了數張雪景，在大雪紛飛的時刻作畫，莫內可說是印象派畫家中的異數。席斯里第一次畫路維香雪景是在一八七二年年末。一八七九

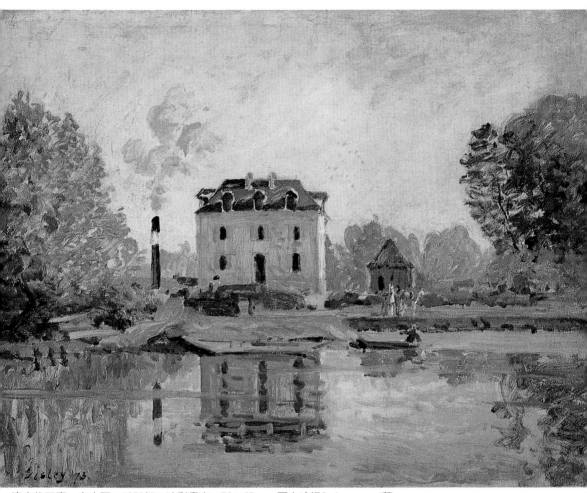

淹水的工廠，布吉瓦　1873年　油彩畫布　50×65cm　哥本哈根Ordrupgaard藏

　　至八○年的冬天特別寒冷，一八七九年年底，席斯里在巴黎附近的塞納河沿岸畫了一張雪景，一八八○年年初，一場可怕的融雪在馬利造成河水氾濫。席斯里的雪景依冬日氣候更迭而有所不同，從初雪到大雪，有覆蓋在厚雪中的寂靜隆冬，也有微弱陽光之下路面泥濘不堪的融雪景象。席斯里筆下的村莊和花園為不容侵犯的靜謐籠罩著，天空沉重得似乎還要再降雪。

　　席斯里在一八七○年代的畫作中，最完美的色彩是以寶藍、純白及孔雀綠為背景的藍灰與淡粉色調，呈側影的樹幹、踽踽獨

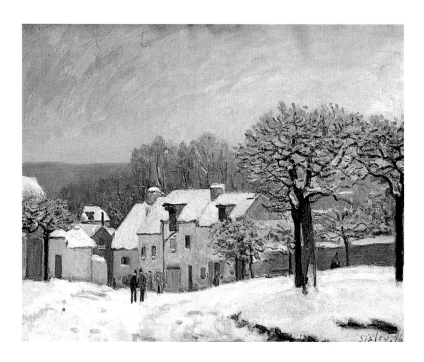

歌川廣重　夜雪，蒲原
1830～34年　版畫
倫敦維多利亞及艾伯特
美術館藏

馬利舍尼廣場雪景
1876年　油彩畫布　50
×62cm　盧昂美術館藏
（左圖）

行的人影，以及逐漸遠去的圍籬，散發出一種細緻的東方韻味。
這可能是受了日本版畫家葛飾北齋的影響，然而，更接近席斯里
品味的恐怕是歌川廣重（Hiroshige Utagawa，1797～1855）的版
畫，它們不像葛飾北齋那樣富於動感，而是非常的細緻，對席斯
里來說較具詩意及迷人的安靜氣氛。席斯里的〈馬利舍尼廣場雪
景〉和廣重的〈夜雪，蒲原〉，不僅氣氛類似，就連構圖也很接
近。

　　席斯里有幾幅畫捕捉了細膩的瞬間——在冬日清晨閃閃發光
的霜雪。泰納也畫過一幅〈結霜的早晨〉，不過在〈馬利結霜的水
塘〉一畫中，席斯里熟練地抓住了這個稍縱即逝的狀態，將其發
揮得淋漓盡致。這些冬景，有的是在冰天雪地裡快速勾勒構圖而
成，有的則是在家裡自高處的窗口觀察描繪的。自一八八一年之
後，席斯里就幾乎不畫雪景了，雖然有一些畫得相當好的粉彩雪
景，但都是在他雷·薩布隆（Les Sablons）的居所窗邊完成。

　　身為「四季詩人」，這位熱愛大自然的英國畫家，任何氣候狀

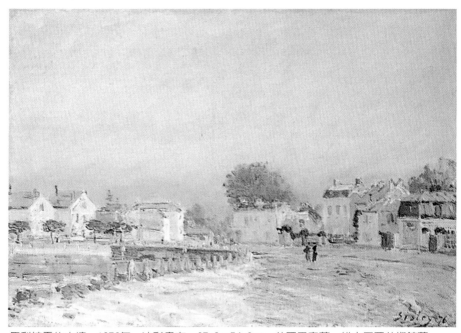

馬利結霜的水塘　1876年　油彩畫布　37.8×54.9cm　美國里奇蒙，維吉尼亞美術館藏

況都無法阻止他繪畫，莫內亦是如此。從清晨到傍晚，席斯里把握每一個時刻，畫面中的靜謐感愈來愈強烈。居馬利期間，題材信手拈來，主題較有變化；一八七六年一個陽光亮麗的秋天早圖見66頁晨，席斯里成功地捕捉了〈鋸木者〉。該地距離他家只有幾分鐘的路程，在他出外寫生或散步時看見工人正在切割巨大的樹幹，此一光景吸引了他。

多末春初融雪時候，塞納河經常氾濫，席斯里於一八七六年二月底，畫了一系列馬利港碼頭被水淹沒的情景，是其最著名的佳作。其實他在四年前就畫過此一題材。碼頭區尚－喬黑街兩側圖見67～69頁各有聖尼可拉和金獅兩家旅舍，在「馬利港河水氾濫」系列裡都可看見它們的蹤影。一直到一九九一年，這兩家旅舍都還在，如今聖尼可拉的一樓改裝爲酒吧，金獅則是一家餐館。

七幅馬利港系列作品，爲奧塞美術館和盧昂美術館收藏的是較大的兩張，水幾乎淹到旅舍周圍木桶上架著的厚木板；尤其是盧昂美術館那張，一位婦人顫顫巍巍地站立在黑門旁。奧塞美術

鋸木者　1876年　油彩畫布　50×65cm　巴黎小皇宮美術館藏

　　館另藏較小的一幅，藍天中快速移動的積雲取代了其他畫作裡陰
鬱的天空，遠處的高樹顯示春天將近，旅舍旗幟上的紅色標幟給
整個畫面帶來一股清新的感覺。

　　在這一系列的畫作裡，席斯里將人的糾葛減至最低，表現出
超然的氣派，而矩形的黑門和門映在水面的倒影更是具有畫龍點
睛之妙。席斯里不爲情緒左右的特質，讓這些作品更爲感人、驚
豔與豐富。畫面中的天空、水和波光是那麼地泰然自若，席斯里
再次成功地畫出了他難得的佳作。

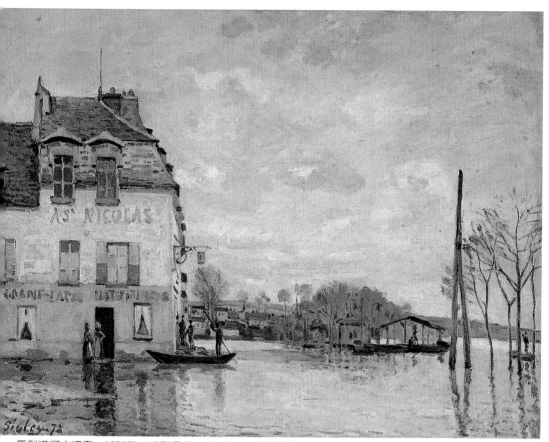

馬利港河水氾濫　1872年　油彩畫布　46×61cm　華盛頓國立畫廊藏

窮困

　　畫家的畫若是賣不掉怎麼辦？存在閣樓、潮濕的地窖、亂糟糟的儲藏室、堆滿雜物的車庫，或是親友家的牆上？一八七四年和一八七六年舉行的第一屆和第二屆印象派畫展，畫家們就面臨了這個問題。第一次展出時，有三千五百人蒞臨，但是只賣出幾張作品，價格也很低廉。一八七四年的巴黎，磚匠一週收入為五十法郎，莫內在兩次展出期間賣掉的畫價格大約在一百六十五到三百法郎。因此，每回展出之後，大家又會再舉行一次拍賣，在德胡颭宅邸（Hotel Drouot）舉行拍賣會。雷諾瓦的〈巴黎藝術橋〉

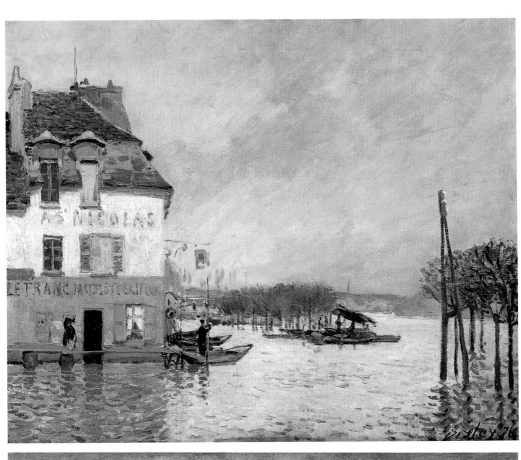

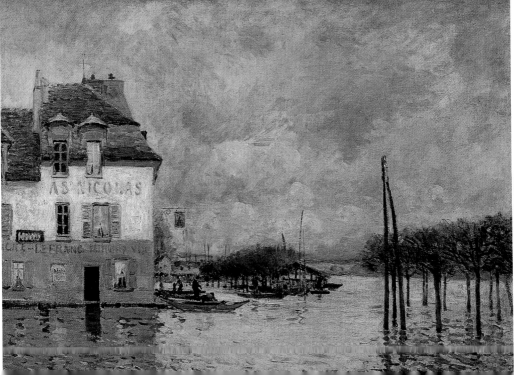

馬利港河水氾濫　1876年　油彩畫布　50×61cm　私人收藏
馬利港河水氾濫　1876年　油彩畫布　50×61cm　盧昂美術館藏（左頁上圖）
馬利港河水氾濫　1876年　油彩畫布　60×81cm　奧塞美術館藏（左頁下圖）

只賣了七十法郎，當然，還得扣除給拍賣商的佣金。這種拍賣會，不過是買方市場的地下廉售部。

籌辦第二屆印象派畫展的卡玉伯特，在一場拍賣會中以三千法郎購得馬奈的〈陽台〉。莫內為其妻子繪的大幅原吋〈綠衣卡蜜兒〉只賣了八百法郎，雷諾瓦的〈新橋〉則賣了三百法郎，席斯里的〈馬利港河水氾濫〉更是只賣了一百八十法郎。塞尚的〈縊

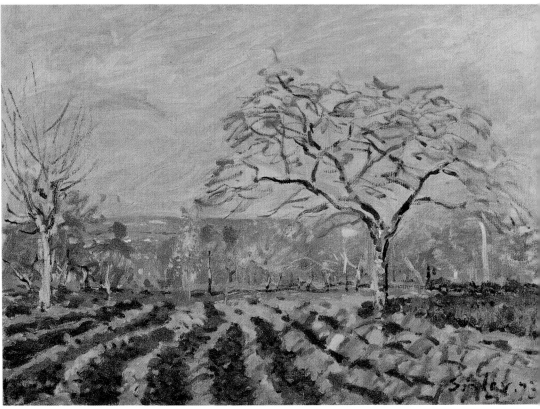

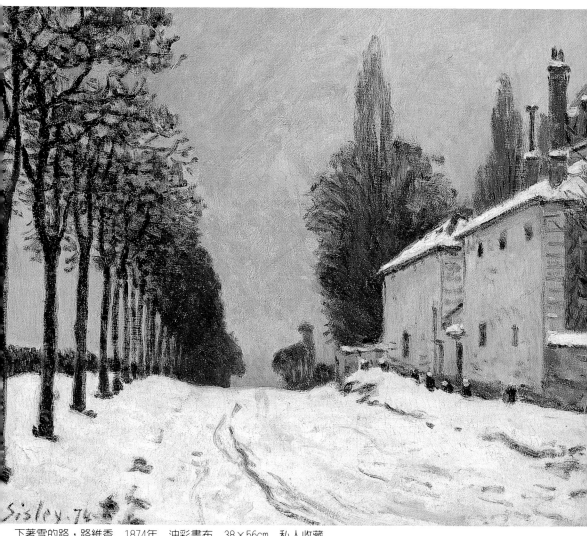

下著雪的路，路維香　1874年　油彩畫布　38×56cm　私人收藏

布吉瓦的塞納河秋景　1873年　油彩畫布　38×61cm　瑞典斯德哥爾摩國立美術館藏（左頁上圖）
犁溝　1873年　油彩畫布　45.5×64.5cm　私人收藏（左頁下圖）

日課　1874年　油彩畫布
41.3×47㎝　私人收藏

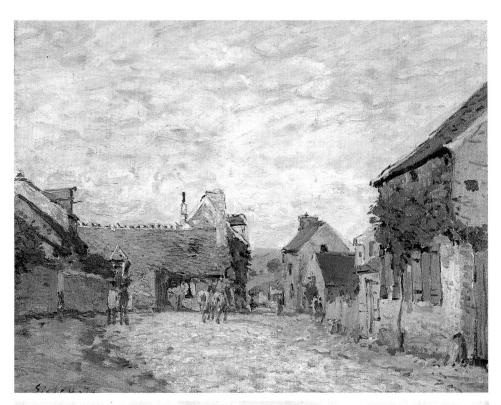

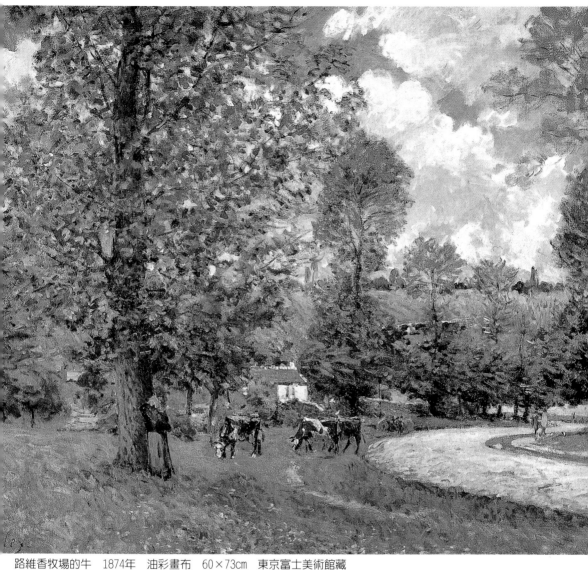

路維香牧場的牛　1874年　油彩畫布　60×73cm　東京富士美術館藏

村莊街道，路維香　1874年　油彩畫布　42×50cm　蘇格蘭亞伯丁市立畫廊美術館藏（左頁上圖）
有霧的早晨，瓦欣　1874年　油彩畫布　50.5×65cm　奧塞美術館藏（左頁下圖）

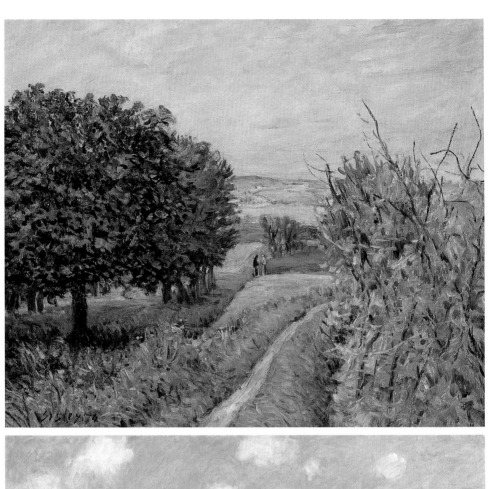

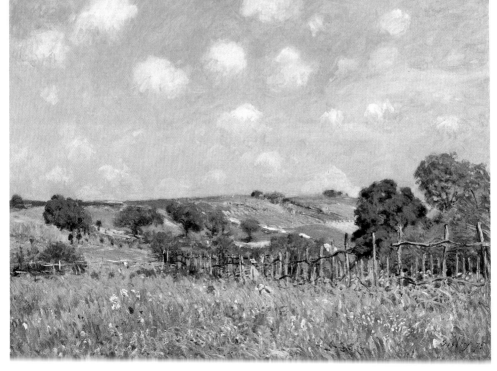

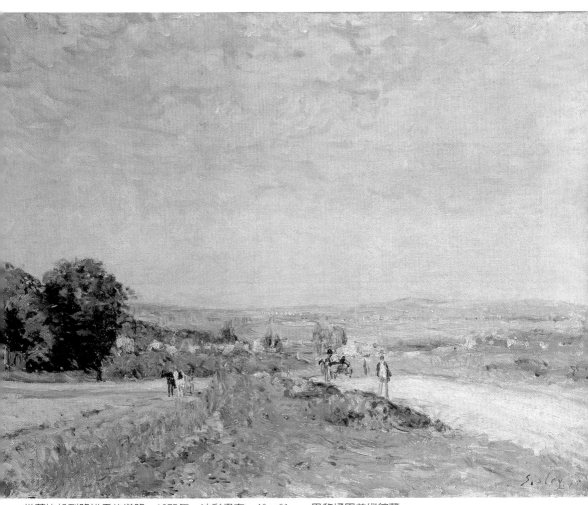

從蒙比松到路維香的道路　1875年　油彩畫布　46×61㎝　巴黎橘園美術館藏

維納一景，路維香　1874年　油彩畫布　47×56.2㎝　私人收藏（左頁上圖）
草原　1875年　油彩畫布　54×75㎝　華盛頓國立美術館藏（左頁下圖）

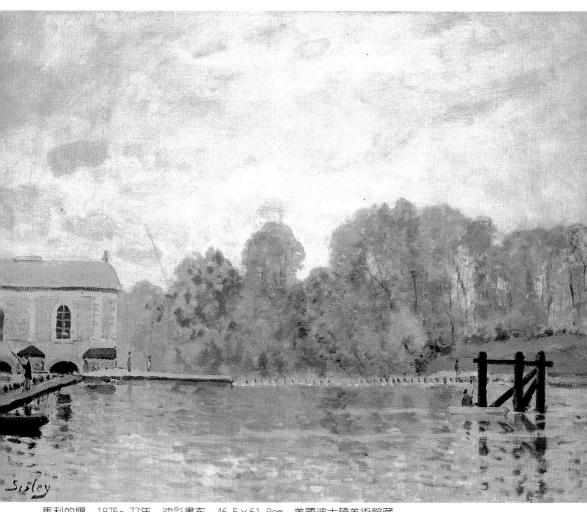

馬利的堰　1875～77年　油彩畫布　46.5×61.8cm　美國波士頓美術館藏

靜物：葡萄與蘋果　1876年　油彩畫布　46×61.2cm　美國麻省克拉克藝術協會藏（右頁上圖）
葡萄與核桃　1876年　油彩畫布　38×55.4cm　美國波士頓美術館藏（右頁下圖）

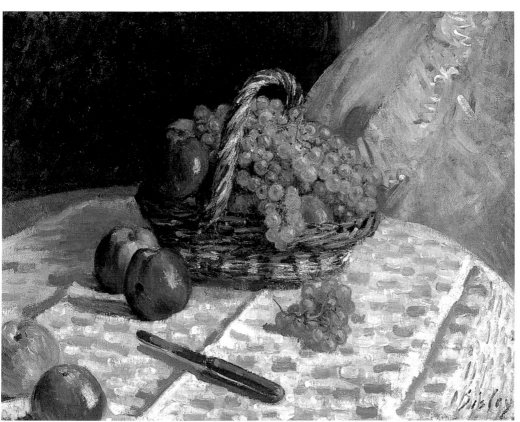

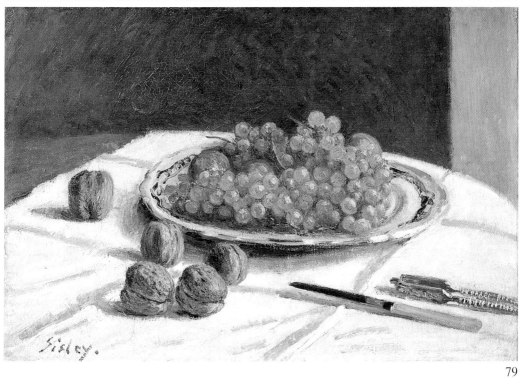

正在喝水的馬，馬利　1875年　油彩畫布　38.5×61.5cm　蘇黎世，布禾勒基金會藏

死者之家〉在拍賣會中甚至無人問津，廿五年後售得六千二百法郎。

那麼是誰買這些畫呢？保羅‧杜宏－赫是第一位買印象派畫家畫作的人；事實上，第二屆印象派畫展就是在他的畫廊舉行。印象派繪畫能在國際藝術市場嶄露頭角，保羅‧杜宏－赫居功厥偉。此外，杜宏－赫的對手喬治‧伯遜（Georges Petit）不但買畫，還跟畫家簽下獨占性的合約，好在他的畫廊展出。另一位收藏家維多‧蕭克（Victor Choquet），買下許多塞尚的畫作，以致過世後家財萬貫。要不是這些人的支持，印象派畫家的作品如今將會蒙塵閣樓而非躋身羅浮宮。

在一八七四年第一屆印象派畫展之前，席斯里少有公諸於世的作品。於沙龍展出畫作是為藝術界接受他的第一步，可惜未能引起注意。之後，杜宏－赫開始買席斯里的作品，並在倫敦、阿姆斯特丹、紐約他自己的畫廊賣出他的畫作，但數量不多。期間偶有其他畫商展出席斯里的作品，或是一兩幅被買下做為私人收藏。杜宏－赫是席斯里畫作最大的買家，但是到了一八七四年下半年，杜宏－赫存畫過多，開始後繼無力。雷諾瓦與莫內亦復如此，三人於是在一八七五年三月決定舉辦一場拍賣會，也就是在德胡甌宅邸的拍賣會。莫里莎也參與其中。

莫里莎當時剛嫁給馬奈的弟弟尤金‧馬奈，衣食無慮而生活舒適。她之所以加入展出純為友情，支持這些不向現實妥協的畫友；在丈夫的熱心支持之下，她也參加了印象派畫家第一次畫展。做為印象派繪畫最忠實的擁護者，莫里莎在印象派畫家八次畫展中就參加了七次。參與公開拍賣對女性而言是一種大膽而特立獨行的舉動，這也使得她與莫內、雷諾瓦的情誼更加深厚，雖然她在書信裡數次提及席斯里，但兩人交往情況如何沒有任何資料顯示。

一八七五年三月廿四日在巴黎德胡甌宅邸舉行的拍賣會，由於某些藝術家的支持者路見不平，每於喊價之際發出狂叫聲杯葛拍賣，使得場面一度火爆，最後還召警前來平息爭執。席斯里的

塞弗禾的橋　1877年　油彩畫布　38×46cm　倫敦國立畫廊藏

廿張以路維香和布吉瓦風景爲主題的畫作，售出價格在五十到三百法郎之間，杜宏－赫爲拍賣會顧問，他買下席斯里十二張作品；席斯里的作品，他轉手賣出的極少，多年後大部分仍留在身邊。席斯里和雷諾瓦的作品出售情況不佳，莫內賣得較好，每幅畫的價格都在一百六十五法郎以上；莫里莎則創下最高售價，一幅畫四百八十法郎。不過，這次的拍賣引起了幾位收藏家的注意，於往後多年給予藝術家頗多挹注。正如雷諾瓦所言，由於一般人對藝術的冷漠激起了收藏家對藝術家的同情，而非眞正理解他們的作品。

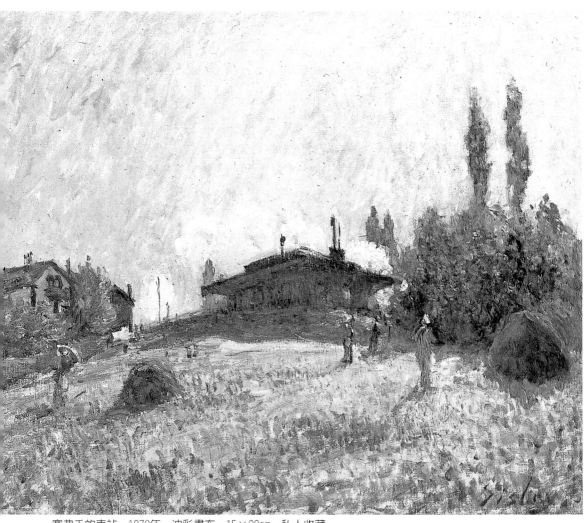

塞弗禾的車站　1879年　油彩畫布　15×22cm　私人收藏

　　拍賣之後是一八七六年的第二屆印象派畫展，對席斯里日益
惡化的經濟困境很有幫助，勉強度過一八七七至七九年遷居塞弗
禾（Sèvres）的時期，這可從他向人求援的幾封信中看出端倪。 圖見83～85頁
多年後，藝評家杜赫公開了其中的兩封信，他說：「我從未感覺
如此悲慘，真是比席斯里在信中的憤怒還要悲慘。」

　　席斯里困窘的程度難以評估。在他的創作生涯裡，盡是令人
厭惡的貧困。一八七〇年代末的塞弗禾時期、一八八〇年代中期

塞弗禾的車站人行橋　1879年　油彩畫布　38×55.7cm　私人收藏

的一貧如洗，求援的信只能讓我們知道他需錢孔急，卻不知他是
如何度過那些日子的。惱人的缺錢讓他無法去鄰近的地區旅遊，
更無法買房子，經常搬家租屋居住。不過在他最灰心喪志的時
刻，他也通常能以提高金額與債權人達成和解，或是遷居至租金
更便宜的地方。

　　在少數資助者、畫商及收藏家的支持下，席斯里度過數次難
關（莫內、雷諾瓦、畢沙羅也一樣受惠），他們是生活富裕的馬
奈、卡玉伯特、業餘畫商、實業家，甚至還包括能畫善寫的糕餅
烘焙師傅。馬奈就曾經買下席斯里的〈阿讓特耶的橋〉，現存美國
曼菲斯的布魯克斯紀念畫廊。鄂簡・穆赫（Eugène Murer，1846
～1906）收藏廿八件席斯里的作品，他也擁有廿四張畢沙羅的畫
及廿一張阿芒・吉約曼（Armand Guillaumin）的作品。此君爲西
點麵包師傅，與其同父異母的妹妹在巴黎開了一家餐館。每週三
晚上固定在餐館裡宴請藝文界的朋友，座上賓有雷諾瓦、畢沙
羅、席斯里、莫內、嘉舍醫生（Dr. Gachet），以及作家兼音樂家
卡巴內（Cabaner），塞尙和厄涅斯・歐舍得（Ernest Hoschedé）
偶爾也會光臨。

一八七○年代後期穆赫收藏了許多畫，一些他仰慕及相識的藝術家都靠他過日子。有些作家批評他占這些窮朋友的便宜，花費不多就買到大量畫作，其中不乏精品。穆赫特別喜歡席斯里的畫，敬重他甚於莫內，收有一張雷諾瓦畫的席斯里人像。「印象派畫家當中最細膩的，是靈魂和畫筆的詩人，有法國人的氣質，是品行端正的紳士。」他在每週例行的餐敘中形容席斯里「比鳴禽還清亮；他的談吐睿智而俏皮，用餐時賓主盡歡。」鄂珍妮有時會從塞弗禾來此陪伴席斯里出席餐會。一八八○年穆赫離開巴黎，一八八一年接收盧昂地區最高級的宅邸，在那兒展示他的收藏並招待藝文界的朋友，後來變賣收藏，退休後遷往奧維（Auvers），與嘉舍醫生為鄰。此後，與早期印象派畫家友人日漸疏遠，開始畫風景畫及寫作。

　　另一位贊助席斯里的人是德·貝里歐醫生（Georges de Bellio）。這位祖籍羅馬尼亞的內科醫師是一位住在巴黎的有錢人，喜歡早期的印象派繪畫，收藏許多一八七○年代的作品，包括莫內著名的〈天堂印象〉，他藏有席斯里一八七六年畫的〈鋸木者〉，以及精品〈巴黎附近的春天：花朵盛開的蘋果樹〉。德·貝里歐也因而成為當時許多印象派畫家的家庭醫生，一八八三年四月，在馬奈過世前最痛苦的那段時間裡，德·貝里歐曾經照顧過他。鄂珍妮身體不適時，席斯里也曾寫信徵詢德·貝里歐的意見。

　　其他支持席斯里的買家還有達謝（A. Dachéry），他擁有一批席斯里一八七三至八○年間的作品；畫商勒格宏（Legrand）在一八七○年代末期給予席斯里不少援助；顏料商兼畫商波提耶（Alphonse Portier）一直為畢沙羅和席斯里尋找客戶；著名收藏家陶勒斐（Jean Dollfus，1823～1911）自一八七○年代中期就開始收藏印象畫派畫家的作品，他在一八七八年於巴黎德胡甌宅邸舉行的歐舍得收藏拍賣中，買下三幅席斯里的畫作。

　　歐舍得是一位有錢的紡織商，也是一位收藏家。一八七四年一月，印象派畫家第一次畫展之前幾個月，歐舍得於德胡甌宅邸

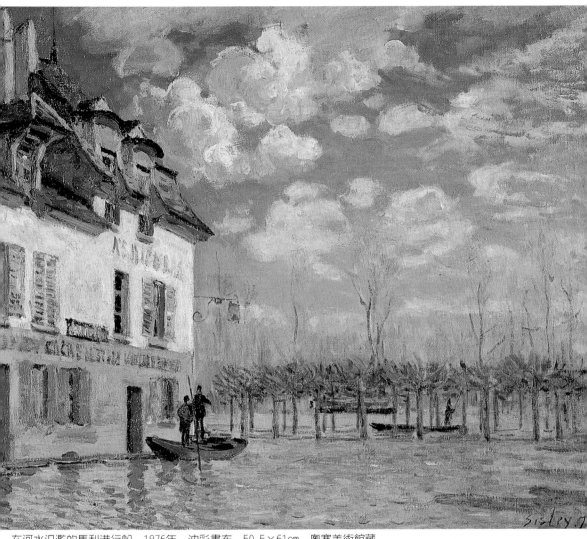

在河水氾濫的馬利港行船　1876年　油彩畫布　50.5×61cm　奧塞美術館藏

公開拍賣一部分印象派畫家的畫作，出人意料之外的賣得了好價
錢。席斯里有三幅作品賣出，其中〈聖傑蒙街〉售得五百七十五
法郎，是他一八七○年代作品中售價最高的一幅。然而，一八七
八年六月的第二次歐舍得收藏拍賣就很慘了，當時歐舍得事業瀕
臨破產，席斯里十三幅在路維香和馬利畫的精品，每幅平均售價
一百一十二法郎，其中〈在河水氾濫的馬利港行船〉售得二百五

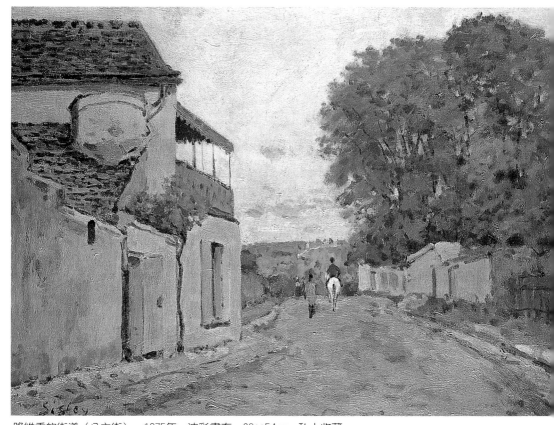

路維香的街道（公主街）　1875年　油彩畫布　38×54cm　私人收藏

十一法郎，是拍賣中的最高價。

　　在關鍵時刻給予席斯里援助的另一位買家是出版商喬治‧夏潘帝雅（Georges Charpentier，1846～1905），他是新自然主義文學的支持者，也是印象派繪畫早期的買家，尤其是雷諾瓦的作品。他的慷慨不限於左拉的小說，也惠及雷諾瓦與席斯里。他和妻子瑪格希特（Marguerite）都很好客，年輕貌美聰明而有影響力的瑪格希特還主持一個每週五晚間的沙龍活動，畫家、音樂家、作家、政治人物皆爲座上客。席斯里是常客，除了好友莫內和雷諾瓦，他還結識了作家左拉、龔固爾（Edmond de Goncourt，1822～1896）、莫泊桑（Guy de Maupassant，1850～1893）、都德（Léon Daudet，1867～1942），及政治家克萊孟梭（Georges

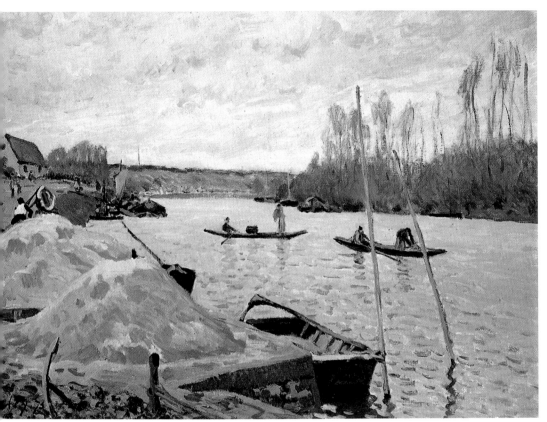

馬利港的塞納河：沙堆　1875年　油彩畫布　54×73cm　芝加哥藝術學院藏

Clemenceau，1841～1929）、甘必大（Léon Gambetta，1838～
1882）等人。

　　雷諾瓦的〈夏潘帝雅夫人和她的孩子們〉一畫，在一八七九
年的沙龍展中頗受好評，但是這個沙龍展卻拒絕了塞尚和席斯里
的作品。席斯里曾在一八七九年三月十四日致信藝評家杜赫，表
達他參展的意願。「我已厭倦了長久以來的苦思焦慮，是該做決
定的時候了。我們的畫展的確可以讓我們出名，而且非常有用，
不過我們不該再孤立自己。我們還不能無視於官方展覽的威望，
因此我決定提出幾張作品申請沙龍展。若對方接受，今年就幸運
了，可以有點收入……。」

　　一八七九年三月末是席斯里難熬的時候，在等待沙龍公布結

聖－克魯附近的塞納河　1877年　油彩畫布　39×46cm　瑞典越特堡美術館藏

果的同時，他寫信給夏潘帝雅，說他當時急需六百法郎，請夏潘帝雅借他三百：「你是我唯一的希望了。我已經被迫搬離塞弗禾，現在一貧如洗。我不知該跟誰商量。」境遇真是悲慘，夏潘帝雅如數借給他，席斯里方得以在塞弗禾離原先居住地不遠處找到一間公寓安家，那兒離通往巴黎的橋只要幾分鐘步行的時間。

　　一八七七年早夏席斯里從馬利遷居塞弗禾，在塞弗禾的兩年半時間裡，雖然有了一點名氣，但一般人認為他的繪畫沒有什麼

塞納河上的船　1877年　油彩畫布　37.2×44.3cm　倫敦庫托畫廊藏

進步；因爲，他在此時開始重複畫某些主題，前四年的大量風景佳作，讓如今的畫作顯得較爲草率而沒有什麼創意。不過，他一系列描繪塞弗禾橋及毗連的聖－克魯橋有了不同的特色。情緒明顯可見，筆觸異常快速，席斯里似乎一心營造暢快的畫面效果。

圖見90～96頁

收藏家還是很喜歡這些作品——藍天之下活潑生動的河岸活動，這些描繪塞納河夏日景色的畫挺討人喜歡的。河流較爲商業化的一面，擴大了席斯里的題材，間或創作出不同於以往的構

畢朗庫的塞納河　1877～78年　油彩畫布　37.5×54cm　美國孟斐斯，迪克森畫廊藏

圖。火車冒出的蒸氣及煙、船隻和工廠煙囪，與天空裡的雲相互
對映；地平線上高架橋中的火車，或是塞弗禾車站附近高懸天際
的行人；離巴黎不遠的小村小鎮，鐵道旁的田野及新起的別墅；
與河流平行的鐵路，新築的路旁成列的路燈柱；在河邊卸貨的駁
船，旌旗飛揚的遊船；席斯里不再理會都市種種，他記錄生活面
向中寧靜的小鎮及鄉間村落，只有純粹的風景才是他創作靈感的
來源。

　　一八七七至八一年席斯里很少到巴黎，作品也極少公開展
示，而塞弗禾時期記錄的全是當下的日常生活，所以並未引起藝
評界的注意。一八七六年四月第二屆印象派畫展時，雖然左拉曾

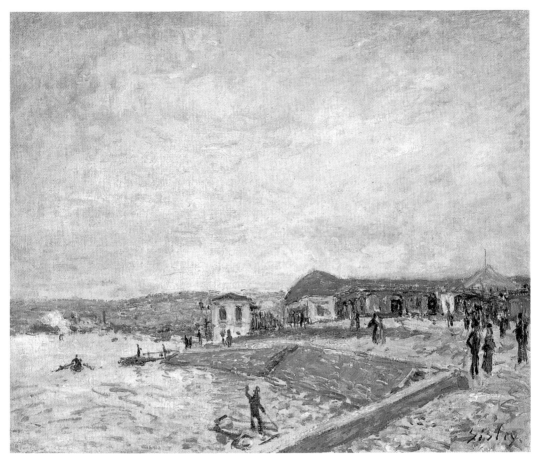

黎明時分的塞納河　1878年　油彩畫布　37.5×45.5cm　海牙公眾美術館藏

經特別稱許席斯里的〈馬利港河水氾濫〉，一般均忽略了席斯里的
畫作或只在報導裡不經意地提起。一年後，詩人馬拉美
（Stéphane Mallarmé，1842～1898）在稱頌馬奈及印象派畫家時，
明白指出「空氣在細膩的空間中流動」是席斯里的創作特質，這
真是令人感動的贊賞。他說：「席斯里抓住一日當中瞬間即逝的
片刻。他觀察多變的雲層，想要捕捉變動中的畫面；畫布上空氣
四處流動，樹葉還在悸動、震顫。他最喜歡在春天或是落葉將盡
的秋季作畫，因為那時空間和陽光合而為一，微風搖動樹叢，使
得葉片不會晦暗不明，否則對多變生命的印象就太沉重了。」
　　一八七七年四月，第三屆印象派畫展舉行時，席斯里是參展

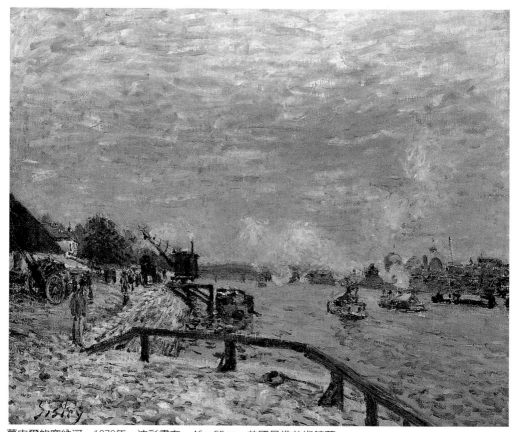

葛內爾的塞納河　1878年　油彩畫布　46×55cm　美國丹佛美術館藏

的十八位畫家中的佼佼者，他一向參與畫展籌備工作，他在前一年參加了卡玉伯特在其巴黎家中舉辦的晚餐「工作」聚會，馬奈、莫內、竇加、雷諾瓦、畢沙羅也都參加了，是十九世紀畫家最重要的晚餐聚會。

　　席斯里在第三屆印象派畫展中展出的十七幅畫作都是代表作，大部分是住在路維香和馬利時候的作品，不是河水氾濫，就是雪景。其中〈鋸木者〉特殊的構圖及秋日色彩，吸引了幾位藝評家的注意。馬利港河水氾濫系列的最後一張〈金獅青年旅社〉，高懸的店招在藍天中十分醒目，河水退去，馬車恢復營業。《印象派畫家》雜誌的編輯喬治・希維埃（Georges Rivière）在評論中盛讚席斯里的品味、精緻與安靜的特質：「雨後的馬路，水猶自

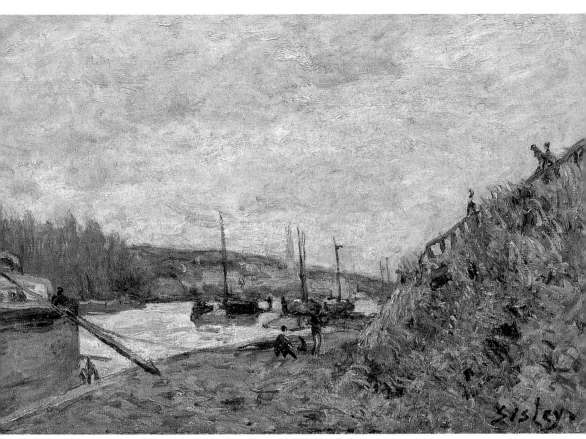

塞納河的駁船，秋景　1879年　油彩畫布　27×41cm　蘇黎世對焦畫廊藏

高樹上滴落，浸濕的鵝卵石、積水的坑洞映著天空，整個畫面充滿了迷人的詩意。」

雷諾瓦展出一張他為席斯里畫的人像，畫中的席斯里坐在莫內於阿讓特耶的畫室裡，據推測此畫繪於一八七四年席斯里前往英國之前不久，希維埃如此描寫：「畫中的席斯里像極了席斯里本人，是一幅極其珍貴的作品。」留著落腮鬍的席斯里，眼珠子黝黑，若有所思，前額的頭髮比起十年前另一張雷諾瓦為他畫的人像稀疏了點，此畫在廿五年後為朱利安‧勒克萊克（Julien Leclercq）收藏，此君即日後為席斯里寫訃聞的勒克萊克。

一八七九年是席斯里最失意的一年，他和莫內、雷諾瓦、吉約曼、塞尚皆放棄參加第四屆印象派畫展，沙龍展也拒絕了他的

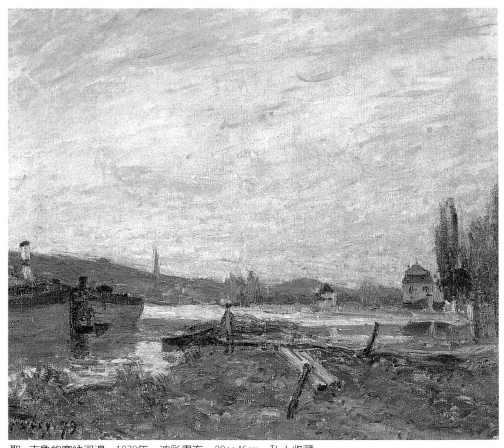

聖－克魯的塞納河邊　1879年　油彩畫布　38×46cm　私人收藏

申請展出，長時間缺錢的席斯里向夏潘帝雅求救，他覺得自己更
加孤立無援。這時他或許厭倦了畫塞弗禾地區的風景，花了兩年
時間在河邊尋找新題材之後，他又回到布吉瓦及路維香。年底，
情況迫使他要有所行動，他想到楓丹白露森林，這個他熟悉卻自
一八六八年起未曾再入畫的地區。林區要比他住過的村鎮距離巴
黎遠，而河畔村落是他一八七○年代的整個世界，他的藝術在這
兒日趨成熟，最好的作品也在這裡完成。在世紀交替之際，他和
好友們同樣為尋求突破而苦思改變，當時他已經開始畫一系列塞
弗禾的橋；然而，在盧安河畔的莫赫這個小鎮四下張望時，他掌
握了這兒的潛在力量。席斯里在一八八○年遷居盧安河畔的莫

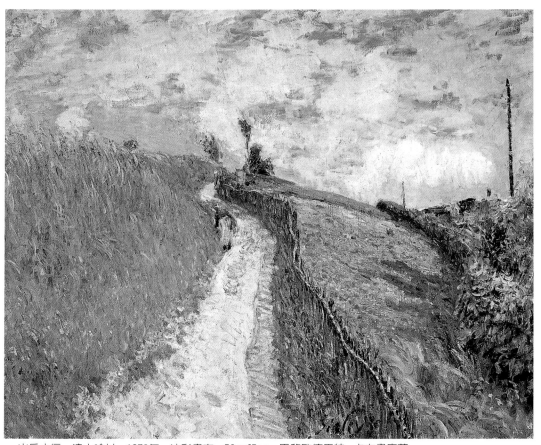

山丘小徑，達夫哈村　1879年　油彩畫布　50×65cm　巴黎歐德馬特－卡左畫廊藏

赫，直到一八九九年過世未曾離開，這裡是他晚年的生活重心，也是創作靈感的來源。在寫給塔維尼耶的信裡，有以下動人的描述：「莫赫，這個林木濃密白楊高大的鄉野，盧安河是那麼地美麗、清澈而多變；就在莫赫，我的藝術在這裡豁然開朗起來……我會永遠留在這個風景如畫的地方。」

河邊的畫者

一八七九年年底，席斯里前往莫赫勘查地形，或許是到該地尋找適合租賃的房子，也順便感受當地的環境，停留期間畫下

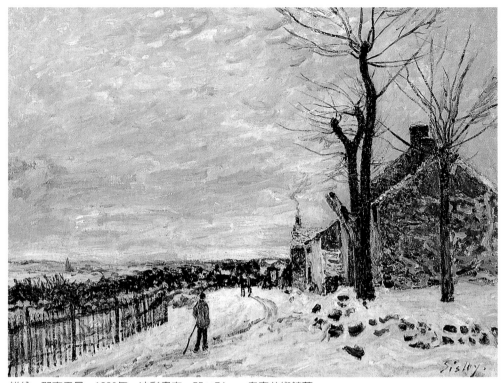

維納－那東雪景　1880年　油彩畫布　55×74cm　奧塞美術館藏

〈維納－那東的冬陽〉。一八八○年初，他在塞弗禾又畫了三幅塞納河的冬景，之後便與家人遷居維納－那東（Veneux-Nadon）。

　　來到盧安河畔的莫赫之後，席斯里與家人較之以往更是離群索居了。雖然距巴黎僅七十五公里，這個至今依然有著部分城牆、坐落楓丹白露森林邊緣的小鎮，幾乎沒有什麼商業活動。倒是鎮北有一條通往巴黎里昂車站的鐵路，距離車站不遠，就是席斯里居住的村子維納－那東。

　　我們對其這一年的生活一無所知，沒有任何資料、官方紀錄、與朋友往來的信件或回憶。只知道杜宏－赫在這一年再度收購他的畫作，簽下定期交易合約。從那時起，至少減輕不少經濟上的壓力，席斯里得以放寬心情四處探索周圍的環境。

　　席斯里住的房子至今還在，是一棟呈L形的建築，正門面對零零落落的村道。新居為席斯里提供了不少樂事，其中之一是只

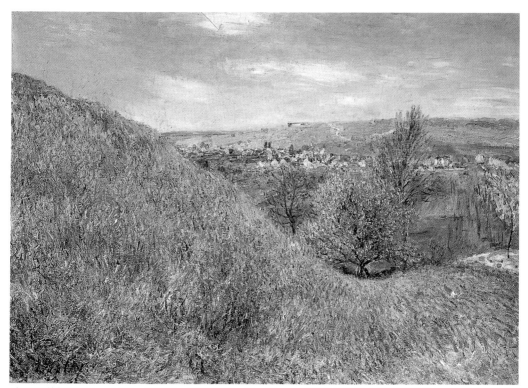

春天的莫赫山谷上：早晨　1880年　油彩畫布　65×92cm　美國普林斯敦大學美術館藏

要步行幾分鐘就能到達通往巴黎的車站，這對採購繪畫材料相當重要，不但節省時間，運費也比較便宜。車站還販售書籍和報紙，也有不錯的小吃店，對訪客而言十分方便，對席斯里來說更是他往後近廿年與外界相通的生命補給線。

　　遷居後，席斯里立即投入工作，在嚴寒的氣候中畫下居處附近覆雪的街景；傍晚青綠帶檸檬黃的天空，襯托出前景土黃、淡紅的寒色調及步履蹣跚的行人。之後，席斯里又以家中窗口俯視的角度畫了類似的作品，此舉不失為多季作畫的妙方。他在瓦欣畫雪景、馬利畫雨景，都是採取這種觀察的位置，有如停棲枝頭的鳥兒，站崗觀望，不錯失任何鏡頭。被大雪覆蓋的街屋沿著通往莫赫鎮的鐵道向前延伸，一名婦人從花園中的井裡汲水，藍煙冉冉升入鉛色的天空。席斯里在若干作品中提高觀察的角度，再度印證了日本雪景版畫對他的影響，尤其是色調黝暗的行人、以

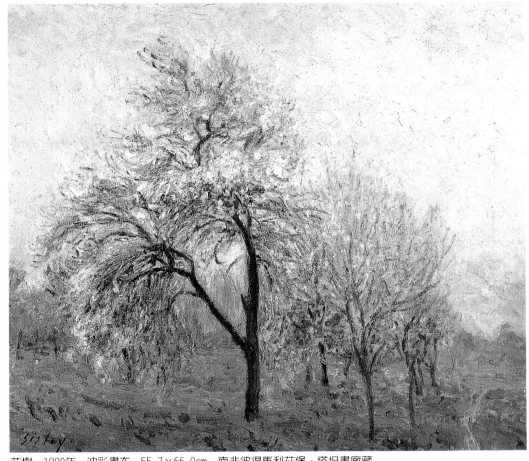

花樹　1880年　油彩畫布　55.7×66.9cm　南非彼得馬利茲堡，塔坦畫廊藏

線條勾勒的禿樹、若隱若現的透視效果，在形式上十分接近。

　　村外的塞納河，一邊是農田、森林、鐵道、河流、運河、農舍、果園，另一邊是濃密的矮樹林，多樣性的景觀變化對畫家而言十分理想，景點俯拾即是，而且光影千變萬化。隨著一八八○年時序漸進，席斯里已經摸熟當地各處，開始於莫赫的山坡上朝北向外觀望，探索更寬廣的區域。之後又繼續更為直接地在楓丹白露森林邊緣及鄰近的田野擷取畫面；在住家附近沿著塞納河左岸的小徑、林中空地、聖－芒美（St-Mammès）的小河港與村莊，以及盧安河流入塞納河的岔路上擺起畫架。他品嚐大自然提

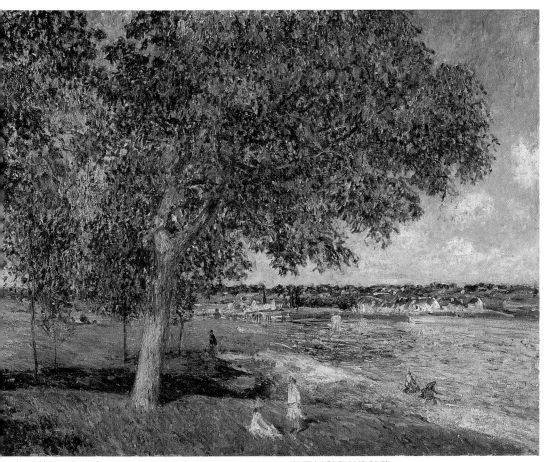

托美草地的胡桃樹　1880年　油彩畫布　57.5×71.2cm　美國托利多美術館藏

供的視覺上的無限可能，以自學的知識來驗證土地、天空，感受其間的光線、空間及畫面結構，將自己的發現做有系統的分類整理，找出最能吸引自己的題材；然後回到同一景點，專心觀察光影的變化，重複入畫。此種作畫方式始於塞弗禾，之後終其一生皆如此。

　　席斯里在莫赫時期留下的作品許多標題有誤，創作時間不盡然正確，因而部分系列畫作無法確認歸類。特別是他死前十年間的畫作，包括河對岸的小鎮、盧安河彎曲處、莫赫的橋、鎮外的造船廠，以及最有名的莫赫教堂。席斯里經常在數週或數個月之

後又開始畫同一題材。一八八○年後藝評家不再注意席斯里的作品，也因而忽略了他所採行的有計畫的創作方式。因此，依主題來分析席斯里的畫作要比循創作時間予以評估來得有價值。難怪有人認為，席斯里在最後的廿年裡漫無目標地創作。

席斯里的畫作在地點、季節，甚至一天當中的時間都表現得非常精準；若有不符者，通常是後來的收藏者把標題弄錯了。例如，現存美國費城美術館的〈維勒訥福橋〉，其實畫的是塞納河對岸聖－芒美的景色，教堂聳立於碼頭周圍的樹叢之上。由於此一地區的水道很多，盧安河、塞納河、歐翁訥溪（Orvanne）、盧安運河，以及分布其間的水閘、堤堰、匯流區、橋樑等，錯綜複雜，經常讓人弄不清楚。釐清畫題，有助於了解席斯里創作時的主題系列、身體狀況，以及構圖時所做的取捨。畫家專注於眼前的景物時，常會忽略了竇加所謂的「自然的獨裁」，而依原創概念剪裁構圖。因此，某些景物在畫家的眼中便消失不見了，而同一主題的畫面卻有著不同的構圖。

塞納河沿岸從維訥－那東到碧（By）的一條小徑，席斯里在那兒畫了三年。穿過鐵道上方的人行橋，經過維訥的花園和果園，十或十五分鐘就可到達河邊，河岸離林區很近，沿河往下游的方向走，有一條通往碧和托美（Thoméry）的小徑，村子高懸斷崖之上，寬廣而閃閃流動的河水向北轉了一個大灣。順著河往上游走，小徑貼著河邊，斷崖逐漸下陷平緩，成為沼澤和牧草地。突然之間，盧安河就匯流到塞納河去了，越過匯流處的聖－芒美，右邊是兩條河的河岸，碼頭四周的房舍及船棚是席斯里無數畫作的主題。

席斯里對新環境的喜悅可以從〈春日河邊低草地，碧〉、〈塞納河岸，碧〉兩件畫作看出，日期寫的是一八八○年，但很有可能是完成於一八八一年〈春天的果園，碧〉之後，這幾幅畫的筆觸都很活潑，主題和色彩也很豐富，是席斯里作品中較為特殊的。尤其是〈春天的果園，碧〉，畫中的女孩舉起雙臂拉扯兩株樹的樹枝，從衣服、帽子可以看出是席斯里十二歲的女兒；而〈春

圖見104頁

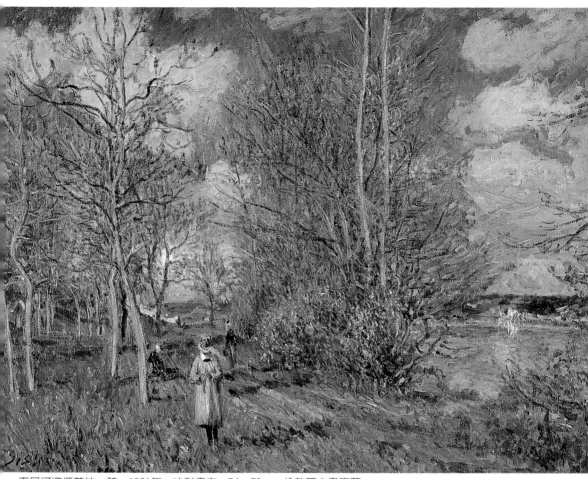

春日河邊低草地，碧　1881年　油彩畫布　54×73cm　倫敦國立畫廊藏

日河邊低草地，碧〉一畫，畫面左方在席斯里視野之外的高處就
是叫作碧的小村莊。這個特別的河邊景點，席斯里一畫再畫，例
如通往河對岸香檳村浮架碼頭遺跡仍在的廢棄渡船口，以及在水

圖見105頁

邊洗衣的婦人。

　　席斯里畫下這些景物之後沒多久，香檳村就因工業入侵而改
變了面貌，大型工廠和大批員工宿舍及設施出現，席斯里此後不
再駐足該地。他因個人偏好，只記錄法國田園風光。莫赫沒有那
種都市郊區的住宅區，而維訥在席斯里遷入後至今幾乎沒有什麼

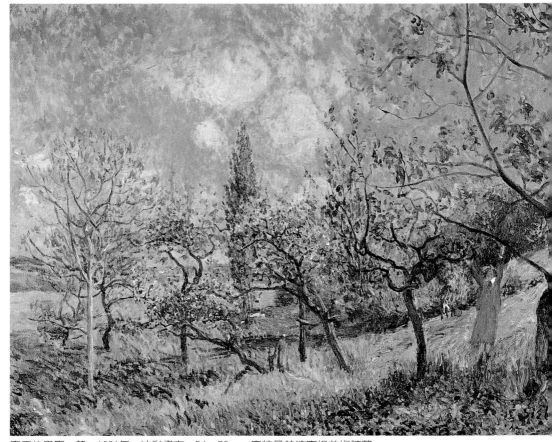

春天的果園，碧　1881年　油彩畫布　54×72cm　鹿特丹梵波寧根美術館藏

改變；因商業活動而運輸繁忙的河川運河，也不出傳統生活方式
的範圍。雖說是田園畫家，但席斯里對農事沒什麼興趣，他選擇
專一對待風景。

　　莫赫有磨坊、製革廠，聖－芒美有造船廠、花圃、林地及家
禽養殖廠；有的地區，人們還以種植葡萄營生，它們不是普通的
葡萄，而是當甜點食用的白葡萄，懸垂在特別搭建的牆側。一八
八〇和九〇年代，該區年產八百噸葡萄供應市場所需。村中支撐
葡萄藤架的白色牆垣如今多已毀壞，當年從高高的托美村一路沿
山坡蜿蜒而下的壯觀景象，在席斯里的幾幅畫裡，有時以藍紫色
的陰影隱入聳立河畔的樹影中。

圖見106、107頁

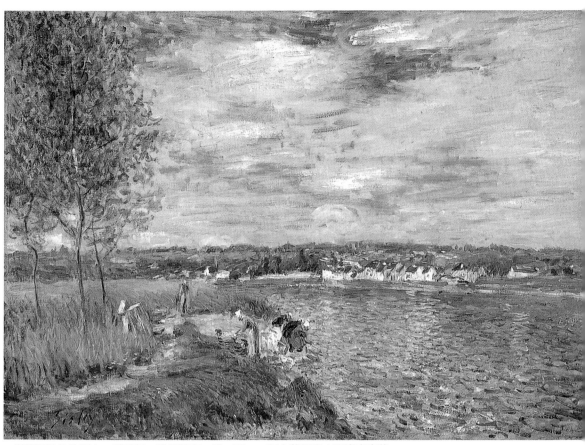

香檳附近的洗濯女　1882年　油彩畫布　50×73cm　渥太華加拿大國家畫廊藏

　　席斯里終年在這河邊作畫，該處地形及遠方的地平線，讓席斯里得以運用新的空間配置手法；地平線、河岸，以及向後方退去的小徑，藉垂直線條與斜線使得畫面結構張力十足。這在冬景及早春時節的畫作中最為明顯，因為畫面不會由於茂密的樹葉模糊了線條，天空也因此更為多變而廣闊，在與地面接壤的關係上也更為精確。他擅長分割不同的面，加大或減少雲量以平衡下方的地景。他的作品少有風雨欲來或變化強烈的天空，亦不常有日出或黃昏幽暗的景色。即便如此，從夏日澄澈湛藍的天空，到筆觸粗獷刷就色調一致的色彩，都使人印象深刻。

　　席斯里的風景畫多半荒無人煙；從枯樹禿枝交纏於無垠天空

聖-芒美有鵝的河邊風景　1884～85年　粉彩、紙　27×38cm

的畫面，我們可感覺到席斯里的莊嚴與孤獨；此種熟悉的結構和
筆觸因孤寂隱逸而愈加深沉，多年來已經形成他繪畫的一部分。

轉變

　　經過一年半的持續工作，席斯里想要換一下環境，於是在一
八八一年夏初再度前往英國。六月一日，他來到英吉利海峽沿岸
的威特島，急著立即展開工作。六月六日寫信給杜宏-赫，說自
己找到了一個理想的地方作畫，但因巴黎的繪畫材料未到，故未
能如願：

　　我在威特島的萊德（Ryde），已在島上勘查數次，一等畫布
抵達就可開始工作。威特島跟我想像的一樣，是個大公園，果

聖-芒美造船廠　1885
年　油彩畫布　54.9×
73.3cm　俄亥俄州哥倫
布美術館藏（右頁上圖）

聖-芒美的置船廠
1886年　油彩畫布
38.1×55.8cm　英國格
拉斯哥美術館藏
（右頁下圖）

碼頭附近的沙，馬利港　1875年　油彩畫布　46×65cm　私人收藏

然名不虛傳。我想要作畫的地點在島的另一端，一個叫阿倫灣
（Alum Bay）的海岸，也是遊客必到的景點。我寄宿的地方在萊
德，為一般的英國海邊村鎮，沒什麼風景可言。萊德最有名的
是防波堤，這兩天我已經走了無數次了，查看南安普敦

上坡小徑　1875年　油彩畫布　65×50㎝　私人收藏

（Southampton）的船來了沒，希望它運來我的畫布。今晚我已
寫信至法國詢問此事，請你也幫我洽詢，讓他們早點寄過來。

　　席斯里在防波堤的踱步苦思顯然徒勞無功，畫布終究未能運
到。由於預算有限無法在當地購買畫材，他半件作品也沒完成就
回到莫赫，有關此次失敗之旅，從此沒有下文。更糟的是，再度
收購席斯里畫作的杜宏－赫，一八八二年初因財務問題在之後的
數年裡缺錢支持他手下的幾位藝術家，其中以席斯里和畢沙羅影
響最大，而席斯里還在財務問題未爆發之前致信杜宏－赫，請求
預支紓困。
　　一八八二年九月，席斯里向杜宏－赫要求六百法郎做為從維

雷‧薩布隆的看鵝女子　約1885年　粉彩、紙　26×38cm　私人收藏
莫赫的波侯旺舍磨坊　1883年　油彩畫布　54×73cm　鹿特丹梵波寧根美術館藏（左頁圖）

納－那東遷居的費用。十月底，他交出幾張畫作換取二千七百法
郎，十二月廿一日又交出一些畫作換得一千五百法郎。杜宏－赫
仍然繼續跟席斯里買畫，定期支付二百或三百法郎給席斯里，其
中許多作品是剛完成便交至杜宏－赫手中。一八八三年耶誕節前
夕，杜宏－赫買下著名的〈莫赫的波侯旺舍磨坊〉，畫中描繪的是
秋天的景色。

　　遷居莫赫鎮的一年，席斯里為妻子畫了一張像。鄂珍妮坐在
洋傘下，膝上放了一本書，場景是莫赫教堂旁一個有著圍籬的花
園。這張典型的印象派題材繪畫，是席斯里少見的作品，卻完成
於負債累累、身體狀況不佳的時期。「我決定有機會就離開維
訥，我的心臟狀況不宜此時搬家……，不過新家離這裡不遠，是
十五分鐘路程之外的雷‧薩布隆，那兒空氣較好。」有人認為席

斯里搬家是為了躲債主。

雷‧薩布隆是個落後的村子，主要大街可通往楓丹白露，這個農舍、平房小住宅、穀倉散布在果園及花圃間的村子，中心有一座小教堂。雖說席斯里新租的房子離維納－那東不遠，卻為他提供了一個全然不同的視野，他經常在村子西邊楓丹白露森林旁的田野裡作畫，仔細觀察四季的變化，呈現出來的畫面也愈來愈孤寂。前十年在馬利、路維香時，席斯里還持續畫些和日常生活有關的題材；遷至維納－那東之後，雖站在高處觀察塞納河岸，但多數仍充滿了浪漫及目中無人的孤傲；可是住到雷‧薩布隆以後，許多作品傳達的訊息更是疏離、簡單、空靈、平淡。他的村居生活，不是田園牧歌，也不是風景如畫，幾乎沒有什麼特色，唯一的重點就是道路轉彎處或倒下的樹，小徑上的婦人或站在田野裡的男人，之所以有人出現，是因為他們的藍色工作服可以點綴陽光照射下的大地。

我們從席斯里的畫中看不到村民的活動，鄉下對他而言，不是農人辛勞工作的場所，也不是假日遊客舒展身心的地方。他呈現的是安靜而單調的四季景觀。鄉野風景一般都很優美，但也十分平凡。席斯里難免有所選擇，他並不排斥理想主義者的詩意，他的每一個選擇都依循著實際存在的美感，成功與否端視有多深入他自己的想像。

席斯里不將自己侷限於田園風景，他在離家數里的範圍中四處遊探，他似乎無法抗拒波光瀲灩的流水與能夠提供不同場景的河岸。寬而淺的盧安河，穿過莫赫的舊橋，河床漸深而彎曲，先有盧安運河匯流，不多久又有歐萬訥溪加入，朝聖－芒美流去，之後注入塞納河。

盧安運河兩側都有拖船路，在席斯里的諸多畫作裡，低低的地平線上分布著許多具有透視效果的線條，高高聳立在河畔的白楊，強化了畫面的分割效果，這些垂直線條，與將我們緩緩帶入遠方的斜線形成互補。一八九二年繪的〈莫赫的盧安運河〉，席斯里特有的簡約色彩於此畫一覽無遺，土黃、藍、淺紫、與極淡的 圖見114頁

道路轉彎處　1873年　油彩畫布　54.5×64.7㎝　私人收藏

綠，將春天遠山之外的天空渲染得恰到好處；運河對岸的房子、
駁船與行人，是畫中不可或缺顏色較深的部分；前景中凌亂的樹
叢，緩和了突然彎曲的河邊小徑與河岸，是席斯里晚年難得的傑
作，如此簡單細膩的畫作，有如一闋在遠方不斷迴盪的旋律。

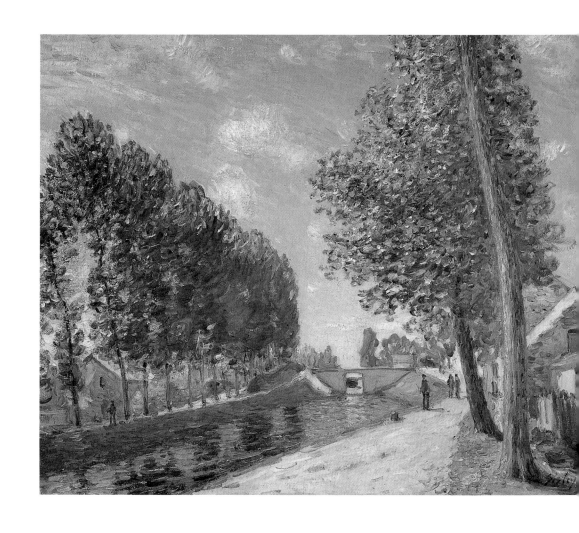

　　席斯里在運河通過閘門、流經連接莫赫至聖－芒美的道路、注入盧安河等地，發現更多複雜的題材。二水匯流處形成的狹長小島上，成排的白楊極為出色。島上有旅社，一棟中世紀石造農莊，以及一座造船場。莫赫舊城最醒目的是教堂尖塔，前方則是聚集橋邊的磨坊。盧安河是席斯里在一八八○年代最常畫的題材，尤其是注入塞納河的那段。它氣派十足地流過高架橋，聖－芒美的建築分布在右岸，左岸是維納－那東平坦的牧草地。席斯里在這兒至少畫五十幅畫，最集中時期在一八八四至八五年間。

　　聖－芒美附近的堤堰、航行河面的各式船隻、分立河兩端屋

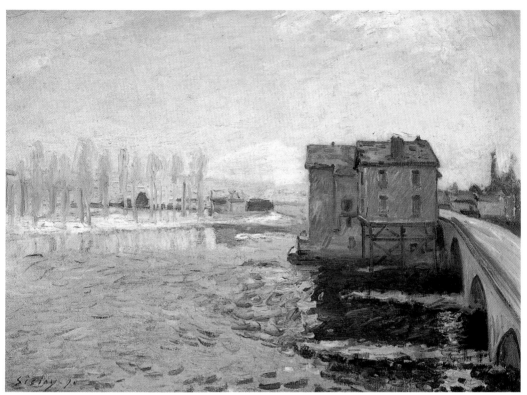

莫赫橋畔雪中的磨坊　1890年　油彩畫布　60×81cm　私人收藏
莫赫的盧安運河　1892年　油彩畫布　60×73cm　美國奧柏林大學艾倫紀念畫廊藏（左頁圖）

頂呈圓錐形的水閘機械房，是許多畫作裡河面與天空之間的標記。聖－芒美最顯眼的建築是海關，在拖船路長長的圍牆之後，它的複折式屋頂倒映在河面。席斯里也畫河邊荒蕪的部分，雜草在午後炎熱的天空下閃閃發光，駛過的駁船畫破瀲瀲波光；我們彷彿可以聽見水波拍打閘門的聲音，以及沿岸駁船上人們的喊叫聲。

　　雖然河邊種種活動深深吸引著席斯里，但他真正有興趣的部分卻始終不為人知。席斯里在意的是光線的漫射與空氣的流動。在水流注入塞納河，河面變得寬廣之後，他捕捉強光與陰影之間的各種變化，並且以清新的空氣營造舒展的感覺。位居河川匯流處的聖－芒美，雜貨店、咖啡館、旅社林立，也有造船廠及燃料

聖-芒美的農莊中庭　1884年　油彩畫布　73.5×93cm　奧塞美術館藏

　　補給站。河畔有村婦洗衣、孩童玩耍。席斯里通常在河下游面向
橋及教堂處取景,逐漸向後方遠去的房舍、樹、道路與河流,因
在船上工作或岸邊閒逛的人影而生動起來。這些人通常在畫作快
完成時才加上去,其必要性在於平衡畫面的明暗與空間結構。
　　〈聖-芒美的農莊中庭〉及〈雷・薩布隆的一處中庭〉,是席
斯里畫作裡少見的作品,它們不再是單調的樹與河流,他直接描

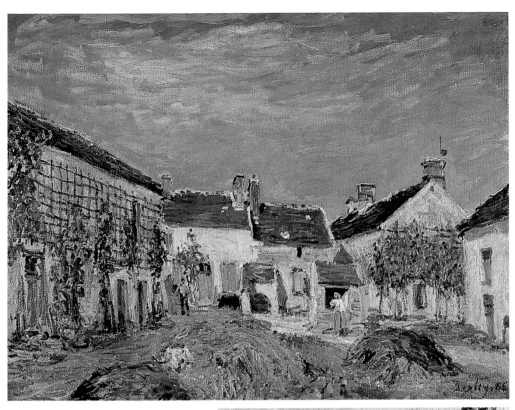

雷·薩布隆的一處中庭
1885年　油彩畫布　54
×73cm　蘇格蘭亞伯丁
市立畫廊美術館藏

莫赫的唐訥悉街　1892
年　油彩畫布　55×
46cm　私人收藏（右圖）

盧安河畔的莫赫 1880年 粉彩、紙 31.5×42.5cm 私人收藏

繪鄉居生活，院落景致細膩而動人。類似的作品還有一八九二年
畫的〈莫赫的唐訥悉街〉，以及一系列描繪鎮上教堂的畫作。導致
他鮮少此類作品的原因可能是，性格日漸孤僻的席斯里不願在家
附近的街道上工作，避免與鄰人不必要的寒暄及造成干擾。反正
一般人也不太了解他的作品，認為他下筆草率，不精準，作品老
是像還未完成似的，主題缺乏典故；即使接受風景畫也是藝術的
人，則覺得席斯里沒有雄心壯志，作品風格平淡。

　　自一八八○年代中期開始，輿論界就對席斯里不友善，甚至
繪畫圈。席斯里亦做過若干辯解。一八八七年畢沙羅在寫給兒子

路西安（Lucien）的信中批評席斯里當時的作品：「席斯里，沒什麼改變，技巧熟練而細膩，但就是不對勁，我實在不欣賞他的作品，平凡、勉強而散漫；席斯里有觀察力，只有不講究的人才會被他的畫吸引。」藝評家也不喜歡席斯里的繪畫方向，認為他沒什麼進步；有些人則根本不把他的作品放在眼裡。席斯里愈來愈覺得人們故意打壓他的作品。

雖然一八八二年第七次印象派畫展有若干好評，但是次年六月杜宏－赫為他舉辦的個展卻乏人問津。一八八四至八八年間，他只參加聯展，而一八八六年的最後一屆印象派畫展他甚至拒絕展出作品。他與杜宏－赫的關係逐漸生變，開始依賴喬治‧伯遜賣畫；伯遜漂亮的畫廊吸引了莫內、莫里莎、雷諾瓦、畢沙羅和席斯里。一八九○年代初，席斯里私下賣畫給別的畫商，似乎和杜宏－赫解了約，因為他在一八九七年寫信給比利時畫展協會祕書渥大維‧摩（Octave Maus）時，提及自己的作品僅由喬治‧伯遜經手。儘管如此，杜宏－赫在一八九○年代依然對席斯里履約；將昔日購得未出售的席斯里畫作，安排至歐洲及美國展出。

即使作品已被推介至國際，席斯里依舊一貧如洗。一八八五年是席斯里畫作最多的一年，十一月十七日他致信杜宏－赫，絕望道：「廿一日必須付錢給肉商和雜貨店，已經積欠了半年和一整年的費用，但我身無分文。而且，我個人在冬季作畫也需要錢，有一些必須的開銷。希望能夠安靜地畫畫。情況緊迫，明後天我會交給你三張畫。是目前僅有的完成作品。」

該年，席斯里曾經考慮繪扇面，扇面畫得快，而且好賣。他也企圖吸引新的買家，因而與一些頗獲好評的藝評家如古斯塔夫‧傑弗侯、阿森‧亞歷山大（Arsene Alexandre）及阿道夫‧塔維尼耶保持友好關係，此三人在一八九○年代是席斯里的忠實擁護者。另外，據推測，席斯里在一八八○年代後期與杜宏－赫合作一系列的粉彩作品；粉彩畫得快，花費較少，也比較容易賣。席斯里初次採用粉彩作畫，但他用來得心應手。他的同輩如寶加、莫里莎、卡莎特（Mary Cassatt，1844～1926）常用粉彩畫人

體及頭部；畢沙羅畫粉彩風景，吉約曼也不時以粉彩作畫。一八六○年代後期除外，莫內最好的系列作品，是一九○一年於倫敦畫的粉彩。

　　席斯里的粉彩當然也都是風景畫，最好的無疑是一八八八年畫的〈冬日風景，莫赫〉、〈冬陽，莫赫〉、〈雪景，莫赫車站〉，是席斯里在雷·薩布隆家中高處窗口看見的冬天和春日景象，有著厚厚的雪或寒冷清朗白日裡閃爍的陽光。穿過席斯里家花園牆外數棵高大光禿的樹幹，可以看見莫赫車站的調度廠和鐵軌。粉色如蒸氣消散空中的雲；穿過雪地細小的人影。俯式的角度、細緻的線條，再度顯示了日本版畫對他的影響；下方筆觸大膽的前

冬日風景，莫赫　1888年　粉彩　38×55.4cm　德國烏珀達爾Von Der Heydt美術館藏

冬陽，莫赫　1888年　粉彩　46.4×55.9cm　私人收藏（右頁上圖）

雪景，莫赫車站　1888年　粉彩　18×21.5cm　愛丁堡蘇格蘭國立畫廊藏（右頁下圖）

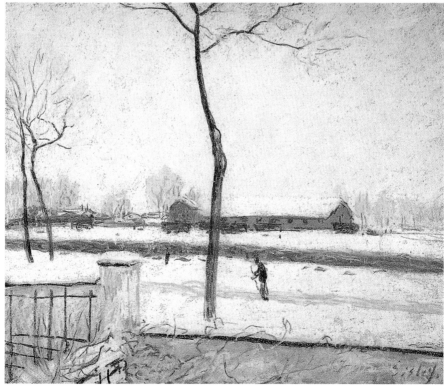

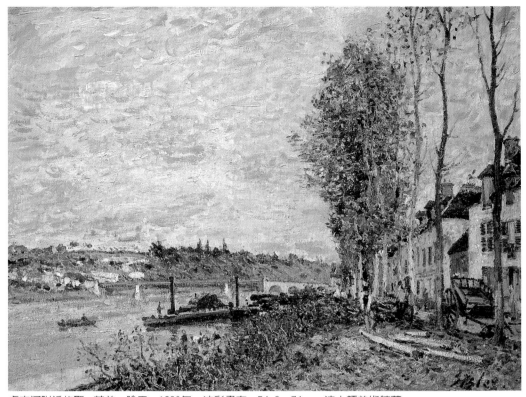

盧安河附近的聖－芒美，陰天　1880年　油彩畫布　54.8×74cm　波士頓美術館藏

景、逐漸向外擴散的中景、遠處的地平線，在樹幹那明快如音樂斷音的垂直線條間完成空間構圖，再再顯示了席斯里恣意裁剪的景物。畫與畫之間的視角改變不大，左方爲鄰家房舍，右邊的鐵軌通往莫赫。視野掃過一百八十度，有如一把打開的扇面，展現了四季的更迭與氛圍的變化。

　　自一八八〇年代始，席斯里的系列風景畫作與日俱增，同一強烈主題反覆出現，尤其是描繪莫赫地區的景物，視野差距不大。有時盤桓同一景點數月，每天對再熟悉不過的主題作不同時間光線、氣候及季節的觀察，並樂此不疲。不幸的是，無論最初觸動他心弦的主題爲何，並非總是顯而易見，因而許多作品讓人覺得平淡而重複；他爲了想讓畫面有一種薄薄的明度，卻讓人感覺色似乎還未上完。超然內斂是他作品的特色，但有時卻會因太

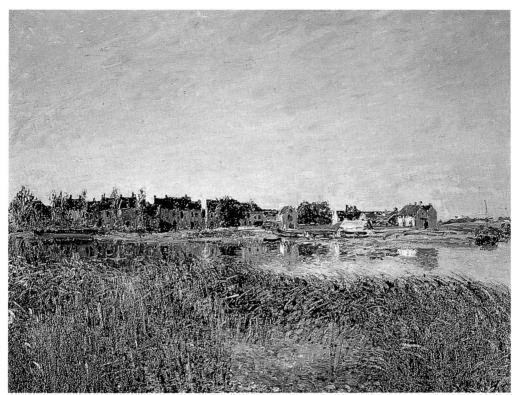

聖－芒美一景　1880～81年　油彩畫布　54×73.7cm　匹茲堡卡內基美術館藏

接近原貌而失去此種特質；太工於寫實反而沒有了抒情簡約的風
格。

　　席斯里早期的畫，色調普通，較長而細的筆觸清晰可見，節
奏鬆散，〈漢普頓宮橋〉是為一例。晚期作品就比較複雜了，顏
料水分較少，短而點狀的筆觸乾厚而粗糙，往往與平靜的天空形
成強烈的對比；樹葉及前景中凌亂的矮樹叢，與淡彩的構圖不怎
麼協調。正因如此，常讓人以為，席斯里的畫就是表面所呈現的
那樣，了無新意。即便如此，他還是保有自己的風格和想法；他
絕不誇張，即使畫得不好，也是雲淡風清，而非空洞的苦心經
營。席斯里較差的畫作，大多是一八八○年代後期的作品，但仍
有可取之處，甚至部分仍具舊時之美，與一八七○年代他最好的
作品相比自是略遜一籌。

圖見46頁

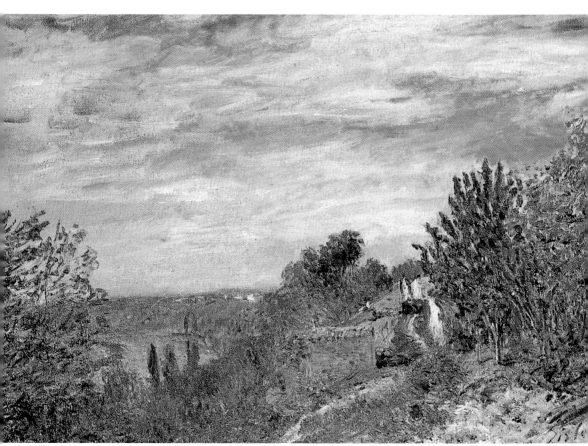

花園步道，碧　1881年　油彩畫布　50×73cm　私人收藏

　　當然，藝術家也有喪志的時候，他在一八八五年之後的若干
畫作顯著退步，他很少出門作畫，不像前幾年那樣不畏寒熱風雨
無阻地出外寫生。一八八三年，席斯里在寫給德・貝里歐醫生的
信中如此描繪：「這兒的氣候真好，我又開始畫畫了。可惜的
是，今年春天乾燥，果樹一株株地開花，很快就凋謝了，我很難
跟得上。對風景畫家而言，生命可不是那麼順遂的。今天早上風
太大，我只好收工不畫。天氣一時陰暗變壞，但雲層卻都鑲了銀
邊。正因如此，我才有機會和你說上一會兒話。」

　　一八八○年代中期，席斯里的健康情形不佳，有好幾封信提
及患了流感、風濕病，以及經常感覺疲倦。另外，他還苦於一種
臉部部分麻痺的病症。多病及精神差使得他於一八八七年整年只

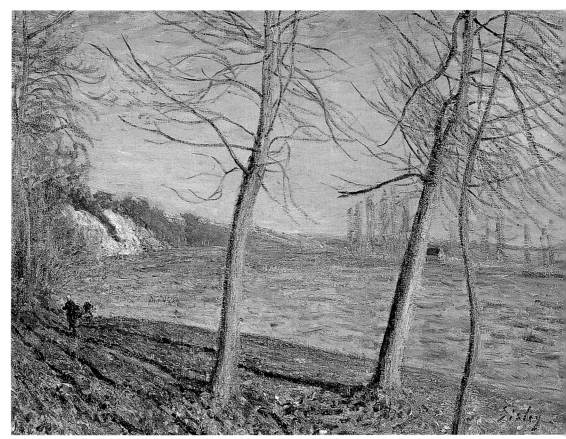
維納－那東河畔　1881年　油彩畫布　60×81cm　約翰尼斯堡畫廊藏

畫了五張畫。前往巴黎讓他精疲力竭，他愈來愈少與老朋友見面。畢沙羅在一八九一年的信裡說，他已經有兩年未見席斯里了；而雷諾瓦在一八九九年席斯里過世時，承認他自一八八三年馬奈的葬禮之後就沒再遇見過席斯里這個老朋友。

　　席斯里將未能與老朋友來往聚會的原因歸之於健康關係，另一個原因則是阮囊羞澀。然而，還有其他更深一層的因素，那就是他的個性已經改變，脾氣陰晴不定，加上遺世獨立了一段時日，性情不再隨和，變得多疑而不信任別人。過去愛說笑的席斯里已經不存在了，當他和家人遷至莫赫隱居時，就已經將自己隔離在住家及花園之內了。

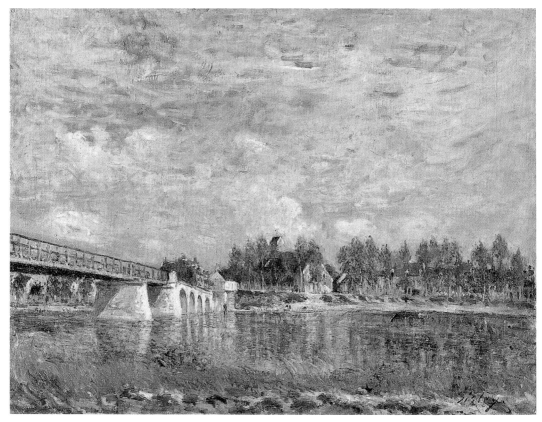

聖－芒美的橋　1881年　油彩畫布　54×73cm　美國費城美術館藏

莫赫的教堂

　　盧安河畔的莫赫，堡壘、城門、廢墟及美麗的哥德式教堂在
十九世紀是旅遊指南和遊客的最愛。這個人口兩千的小鎮，爲城
牆、塔樓及一些文藝復興樣式的建築所環繞。進城的主要道路經
盧安河上的橋樑通過勃艮第城門（La Porte de Bourgogne）入鎮；
另一條狹窄的街道，則通過另一端的薩莫瓦城門（La Porte de
Samois）入鎮。沿主要道路走去，可以出城到火車站，前往雷‧
薩布隆。兩座城門之間的街道都修築得素樸而密集，教堂區的建
築較宏偉，以示莊嚴之地。

　　莫赫的有名不在城內，而是自盧安河對岸眺望此鎮。老舊的

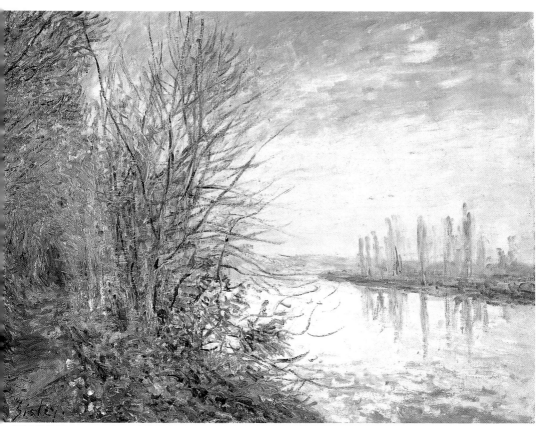

聖馬當的夏天　1881年　油彩畫布　59.1×81cm　蒙特婁美術館藏

磨坊及皮革廠沿橋聚集，河中央分布著許多小島，盧安河有如環繞小鎮的護城河。走在河邊的三線道上，可以聽見河堰的水聲及磨坊轆轤轉動的聲音，以及船家與漁人活動的聲音。莫赫景致如畫的一面讓席斯里安心地一畫再畫。河流、天空、倒影、忙碌的河岸活動、複拱橋，從塞弗禾、聖－克魯、漢普頓宮，一路回溯到阿讓特耶、維勒訥福，席斯里的題材始終如一；建築與大自然，天空與流水之間的樹木及房舍，聖馬當運河一畫明示了席斯里的第一幅印象主義畫作。

除卻莫赫教堂和威爾斯海岸這兩組畫作，終日專注於盧安河畔完成的作品皆是席斯里生命中最後十年的佳作。有時他以誇張的色彩、分明的亮度呈現；有時畫中的景物又有如鬼魅，教堂尖

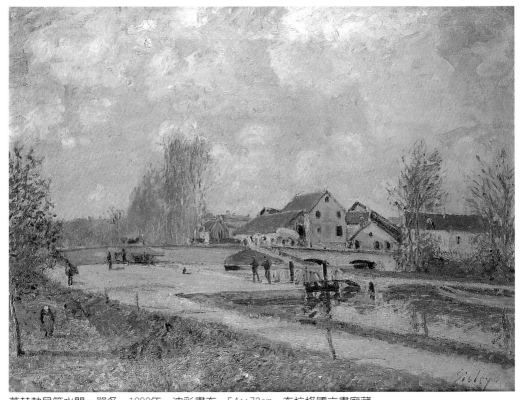

莫赫勃艮第水閘，嚴冬　1882年　油彩畫布　54×73cm　布拉格國立畫廊藏

塔虛幻地聳立在河流上方，如同在起霧的窗前觀景。他的畫數十年不變，但視野確實日漸成熟。一八九二年在給塔維尼耶的信裡，席斯里認為自己在三年中有了很大的突破，但還是希望擴大自己的取材範圍。

　　莫赫三年，景物近在眼前，席斯里如魚得水。他大約在一八八九年末搬離雷・薩布隆。根據記載，席斯里先住進鎮上商店區艾格利斯街兩間連棟的房舍，一八九四年年底又搬至教堂與城堡之間的蒙馬特街十九號，這兒是他最後的家。然而，根據莫赫地區一八九一年的戶口普查資料顯示，當時他已住在蒙馬特街了，而且只有妻女和他住在一起，兒子皮耶不在名冊之上，推測可能住在巴黎；若真如此，這最後的居所可能是他住過最久的地方。蒙馬特街十九號坐落在兩條安靜的街道轉角處，前方有矮牆花

蒙馬特的梭爾路　1882年　油彩畫布　9×6.7cm　私人收藏

園，屋子兩側沒有毗連的房舍，正合席斯里幽居的心意。從屋子
背面高處的窗子可以俯視植有丁香樹的小花園及鎮上居民的屋
頂。席斯里在閣樓的工作室有兩扇天窗，上樓的階梯十分狹窄，
閣樓裡堆滿了席斯里賣不掉的畫作。一八九○年之後，席斯里似
乎經常在閣樓裡工作，將昔日出外寫生的作品畫完。

　　席斯里很少畫莫赫城內的景色，僅有的幾幅都是鉛筆素描。

馬特哈造船廠，盧安河畔的莫赫　1883年　油彩畫布　38×55cm　法國波維，婁易斯美術館藏
刮風的日子　1882年　油彩畫布　60×81cm　聖彼得堡艾米塔吉美術館藏（上圖）
維納的道路　1883年　油彩畫布　54.5×73.7cm　私人收藏（右頁上圖）
莫赫附近的盧安河畔　約1882年　油彩畫布　60×72.8cm　私人收藏（右頁下圖）

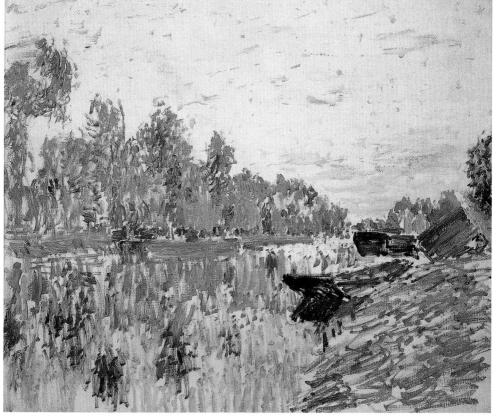

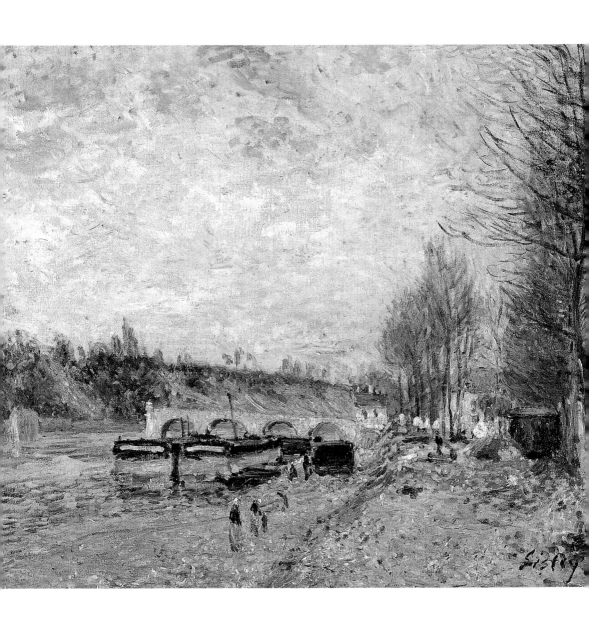

聖－芒美，陰天　1884年　油彩畫布　45.7×54.6cm　多倫多安大略畫廊藏
聖－芒美的白十字城堡　1884年　油彩畫布　49.5×65cm　私人收藏（右頁上圖）
聖－芒美的盧安河　1884年　油彩畫布　38×55cm　私人收藏（右頁下圖）

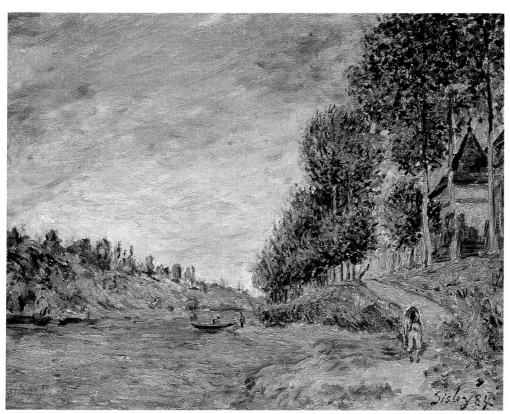

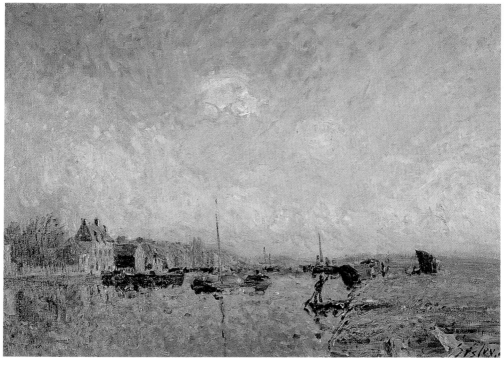

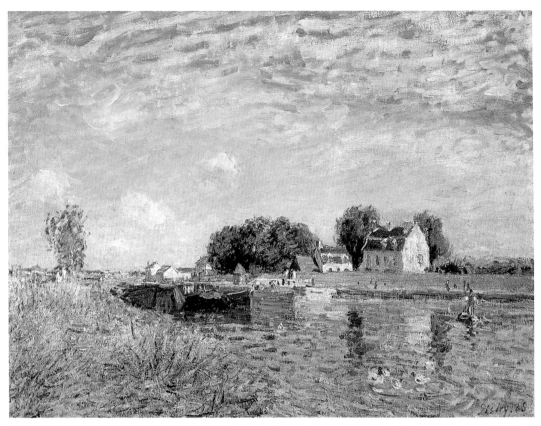

聖－芒美的盧安河　1885年　油彩畫布　54×73cm　費城美術館藏（上圖）
船　1885年　油彩畫布　55×38cm　私人收藏（左圖）

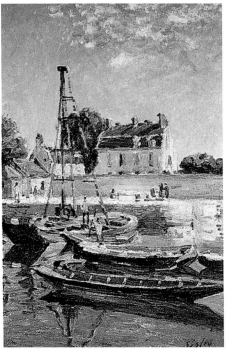

聖－芒美　1885年　油彩畫布　54.5×73cm　廣島美術館藏（右頁上圖）
盧安運河上的駁船，7月14日　1885年　油彩畫布
37×55cm　私人收藏（右頁下圖）

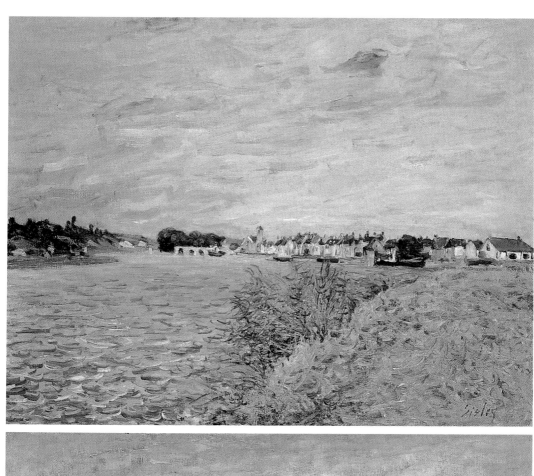

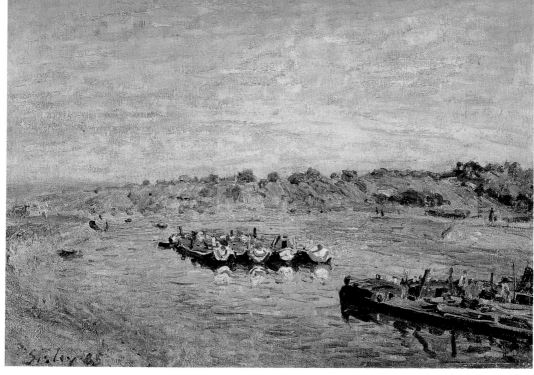

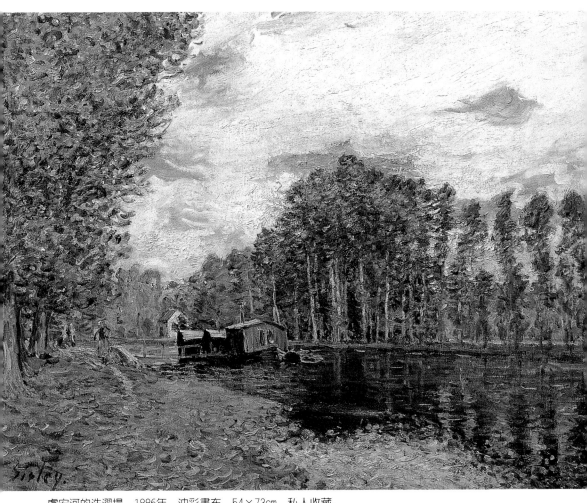

盧安河的洗濯場　1886年　油彩畫布　54×73cm　私人收藏

莫赫火車站入口　1888年　粉彩　38.4×46cm　辛辛那堤美術館藏（右頁上圖）
聖－芒美的盧安河畔　1888年　油彩畫布　38×54cm　都柏林愛爾蘭國立畫廊藏（右頁下圖）

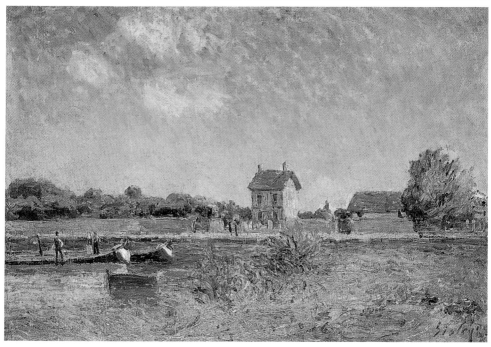

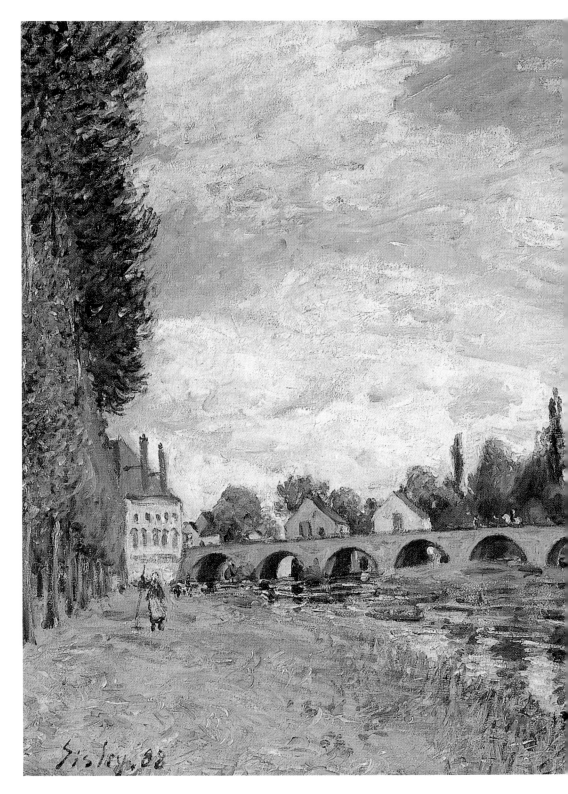

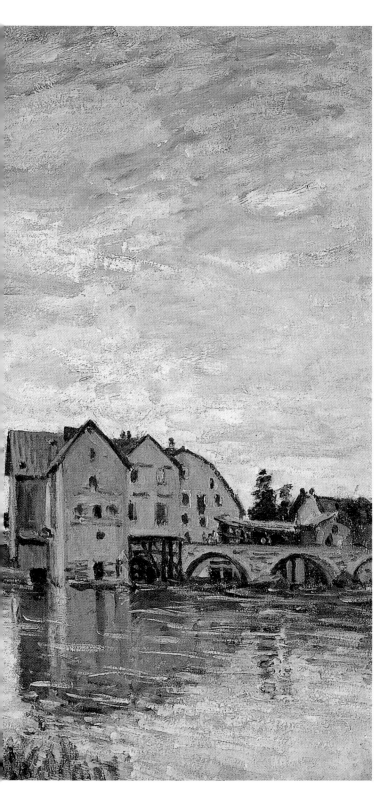

夏季的莫赫橋　1888年　油彩畫
布　54×73cm　私人收藏

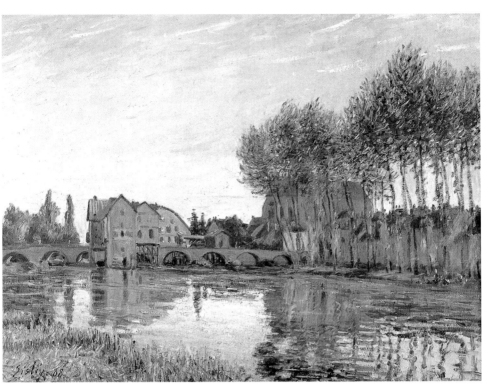

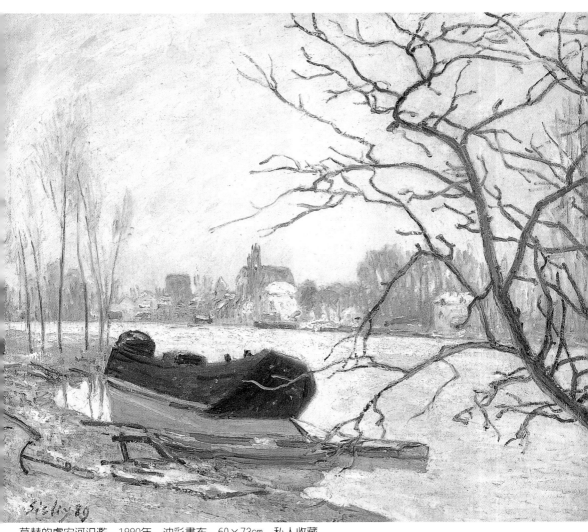

莫赫的盧安河氾濫　1889年　油彩畫布　60×73cm　私人收藏

秋季的莫赫橋　1888年　油彩畫布　54×73cm　私人收藏（左頁上圖）
莫赫街景　1888年　油彩畫布　60×73.2cm　芝加哥藝術學院藏（左頁下圖）

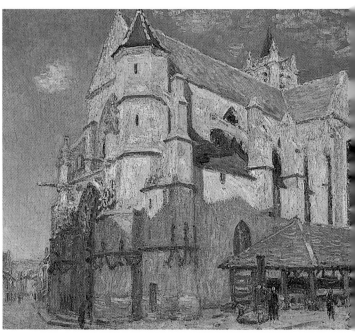

一八九二年席斯里畫了居家下方豔陽高照的狹窄街道，另一幅視野相同，卻是個怡人的陰天。同年他也畫了一幅秋景，是莫赫舊城牆邊一條彎曲的街道。這些都是席斯里大量莫赫教堂系列裡的一小部分，他從城的西南邊俯視艾格利斯聖母院，自一八九三年夏季開始，以一年的時間反覆以此主題入畫。此系列畫作大部分曾經結集出版，是印象主義後期畫作保存最好的明證。

由於此系列畫作皆未編號，每一幅畫的標題也不曾做過系統的整理，當時也沒有悉數發表，故整理起來相當棘手。席斯里在創作期間與友人通信時未曾提及此事，因此究竟畫了多少張也至今成謎。他活著時只展出過一兩張，一次是一八九四年的國家美術協會展，另一次是一八九七年在喬治‧伯遜的小喬治畫廊舉行的回顧展。其他畫作似乎是一完成就賣掉了，牙醫喬治‧魏（Georges Viau）和盧昂的實業家法蘭索瓦‧德波（François Depeaux）是席斯里忠實的支持者。

莫赫教堂系列約有十四張，或者再多個兩、三張。除了現存伯明罕市立美術館教堂建築正面的那張之外，另有七張直幅油

陽光下的莫赫教堂
1893年　油彩畫布
65×81cm
盧昂美術館藏

莫赫的教堂　1893年
粉彩　30.1×23.3cm
布達佩斯美術館藏
（左圖）

圖見142～149頁

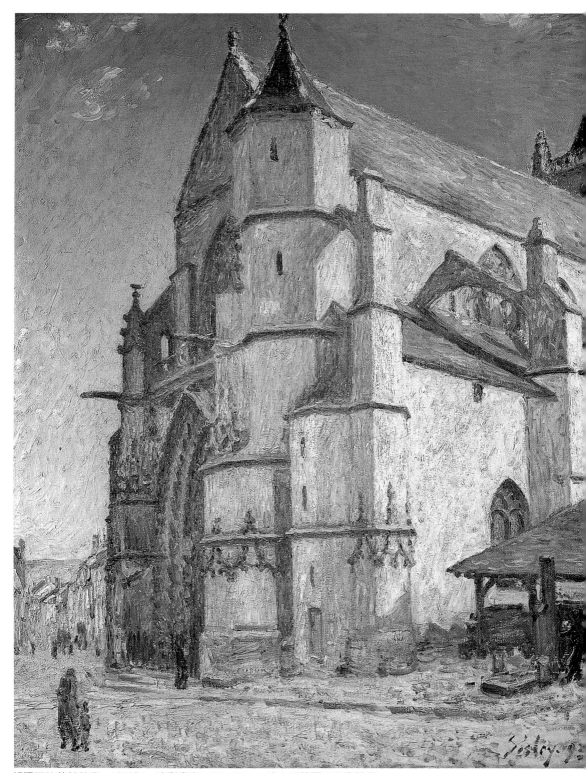

朝陽下的莫赫教堂　1893年　油彩畫布　80×65cm　瑞士溫特圖爾美術館藏

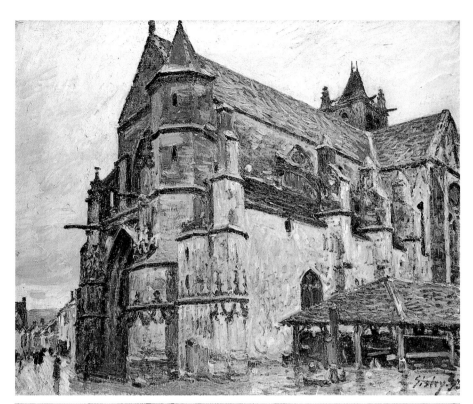

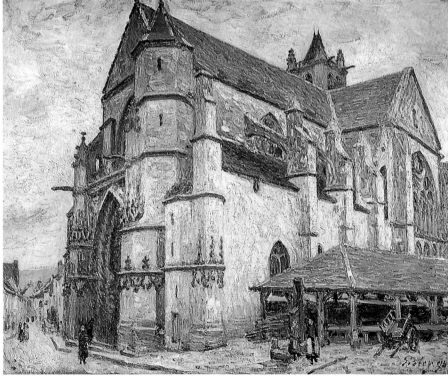

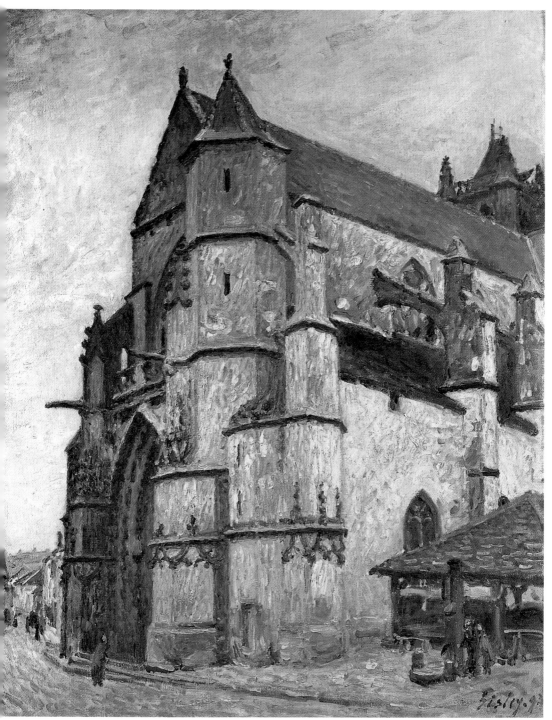

晨雨中的莫赫教堂　1893年　油彩畫布　81×65cm　瑞士巴登，朗麥特基金會藏
晨雨中的莫赫教堂　1893年　油彩畫布　65.9×81.3cm　格拉斯哥大學杭特萊恩畫廊藏（左頁上圖）
莫赫的教堂，嚴冬　1893年　油彩畫布　65×81cm　私人收藏（左頁下圖）

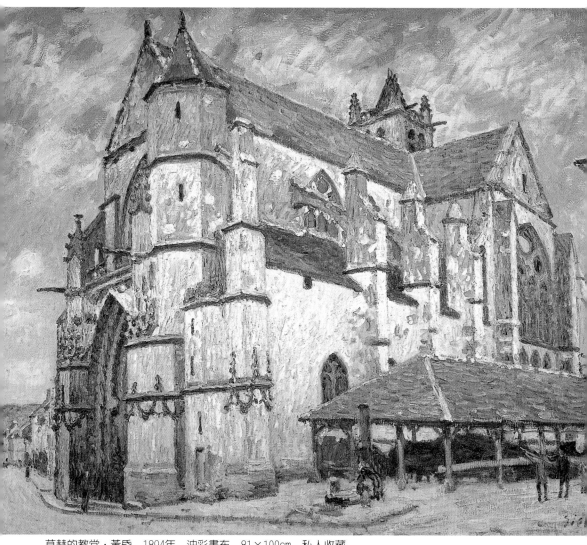

莫赫的教堂，黃昏　1894年　油彩畫布　81×100cm　私人收藏

畫、六張橫幅油畫；另外還有一張簡略的粉彩習作。我們無法從其中斷定哪一張是系列畫作裡最早的作品，也無法替作品編序。研究此系列時需特別注意三點：一、為何席斯里對教堂此一主題特別有興趣？二、他是否受到莫內始於一八九二年的盧昂大教堂系列畫作的影響？三、他是否有展出此一系列的打算？

　　教堂這個題材在席斯里的畫作裡並非第一次出現，他畫過無

莫赫的教堂　1894年
油彩畫布　100×81cm
巴黎小皇宮美術館藏
（右頁圖）

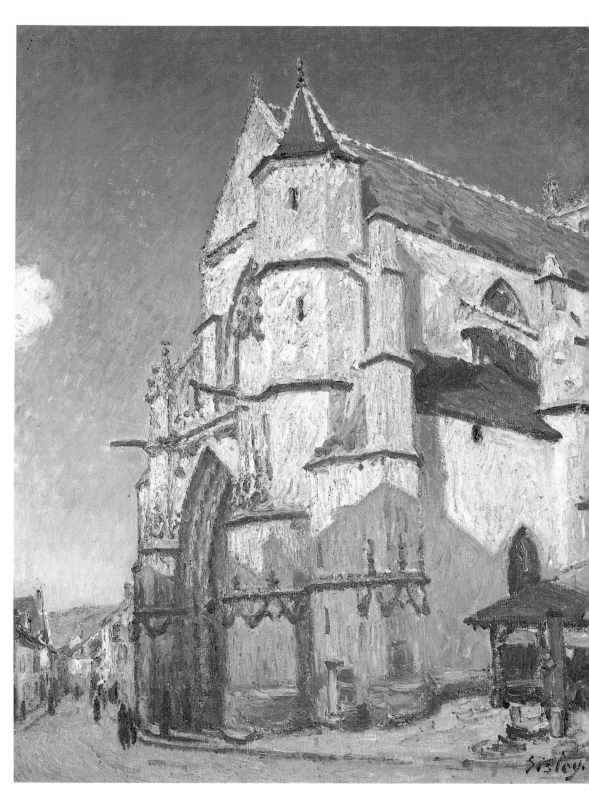

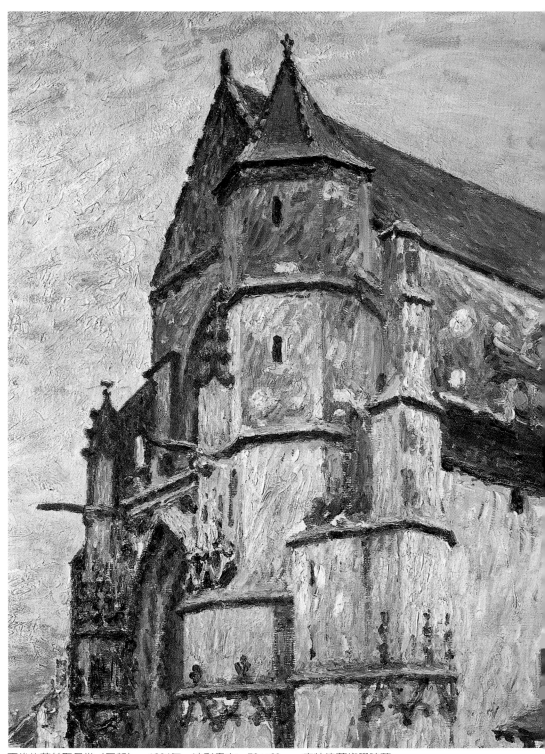

雨後的莫赫聖母堂（局部）　1894年　油彩畫布　73×60cm　底特律藝術學院藏
雨中的莫赫古教堂　1894年　油彩畫布　73×60cm　英國伯明罕市立美術館藏（右頁圖）

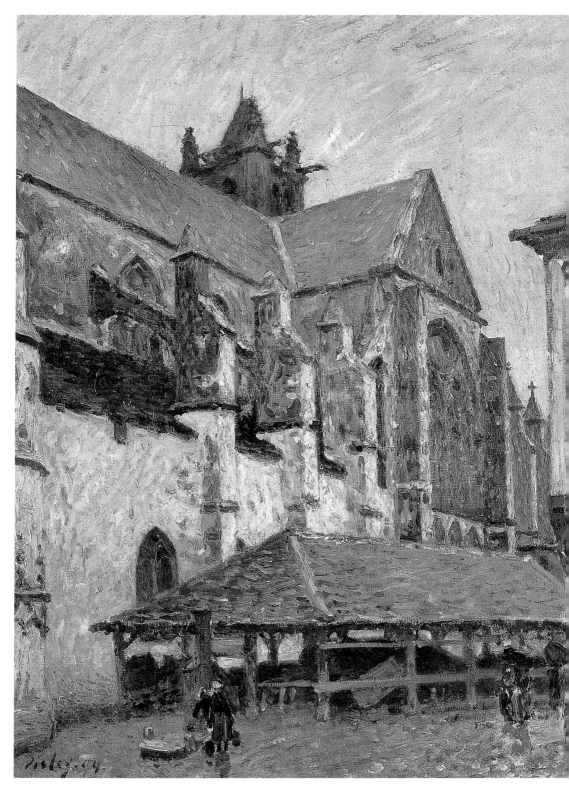

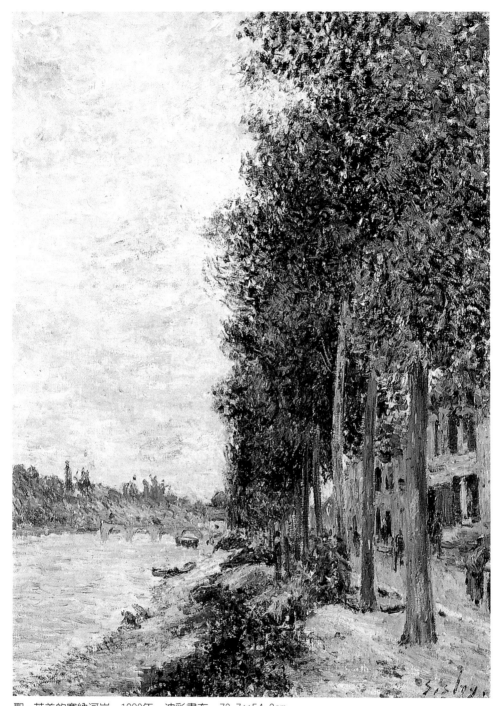

聖－芒美的塞納河岸　1880年　油彩畫布　73.7×54.3cm
聖－芒美陡峭的河岸　1884年　油彩畫布　54×73cm　私人收藏（右頁上圖）
聖－芒美的河畔　1884年　油彩畫布　50×65cm　聖彼得堡艾米塔吉美術館藏（右頁下圖）

聖－芒美的盧安河岸　1885年　油彩畫布　46×55cm
聖－芒美的六月之晨　1884年　油彩畫布　53×74cm　東京石橋美術館藏
（右頁圖）

　　數聳立於盧安河畔小鎮屋頂之上的莫赫教堂。席斯里在十年前寫
信給莫內時就曾提及他很喜歡莫赫這個地方，日後當他定居在步
行就能到達教堂的鎮上時，才理解到聳立於四周全是圓石街道的
教堂，它在視覺上的可能性有多豐富。普魯斯特（Marcel
Proust，1871～1922）寫他喜愛的貢伯哈（Combray）教堂時說，
即使被建築物擋住，它也掌控了鎮上所有的房子，全鎮皆與其息
息相關。

　　長期從單一的角度來觀察這棟建築，實在沒什麼道理。事實
上，席斯里以各種角度接近它，多年後最後的決定讓他鬆了一口
氣。席斯里選擇了最堂而皇之的視點來看教堂，也是明信片上最
常見的角度，一般人也是這樣取景攝影。奇怪的是，這個角度看

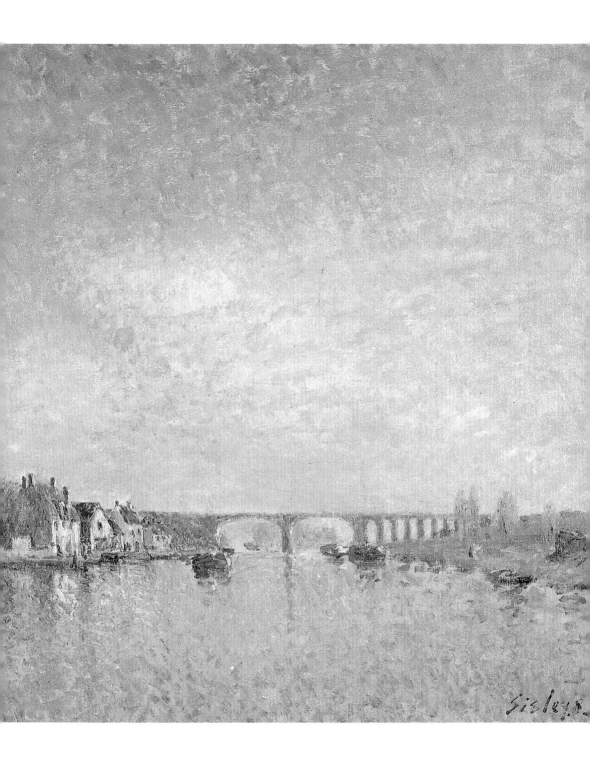

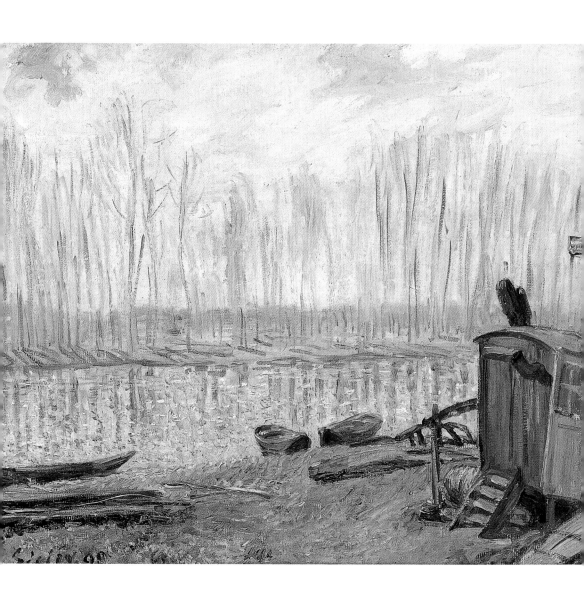

盧安河畔　1890年　油彩畫布　46×55cm　私人收藏
盧安河畔的莫赫　1890年　油彩畫布　46.5×55.5cm　私人收藏（右頁圖）

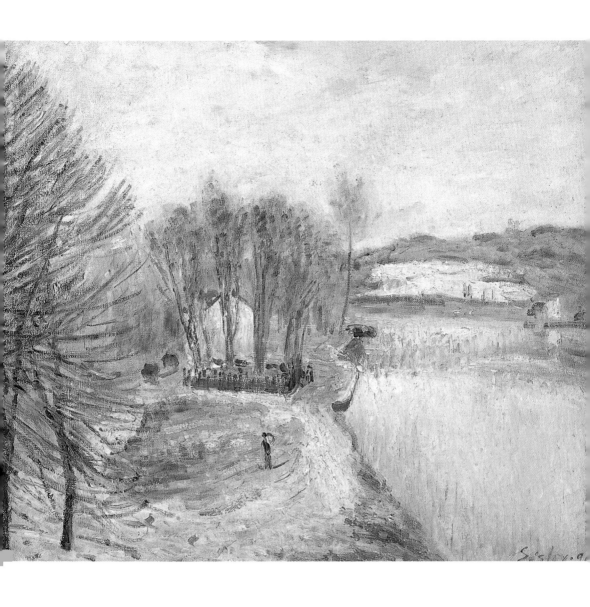

不清塔樓，也幾乎看不見正門上精美的雕像。畫面右方，汲水幫浦和搭了棚子的市場不僅使得前景較為生動，也平衡了整個畫面；左邊，艾格利斯街隱入遠方盧安河畔山上的林區。即便是如此不尋常的構圖，我們還是可以看出他一貫的空間結構手法。

　　此系列畫作有可能是在室內完成的，並藉照片輔助進行，因為每一張畫的建築輪廓和細節都十分接近。地點可能是葛禾街

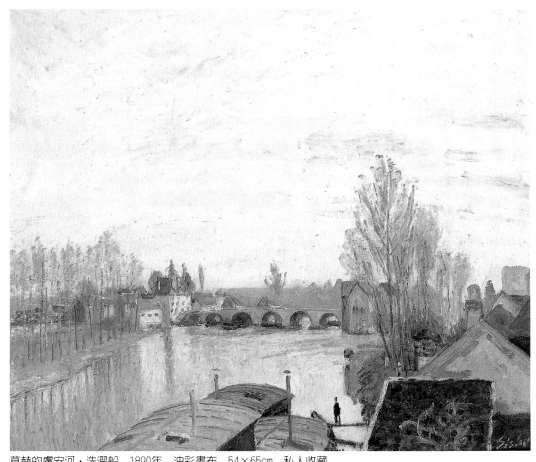

莫赫的盧安河，洗濯船　1890年　油彩畫布　54×65cm　私人收藏

（接下去便是艾格利斯街）和四泉街轉角的房子，若在該屋門口階梯上取景攝影，與席斯里畫面呈現的角度幾乎一樣，不過他也有可能是在屋子上方的窗口畫的。骨架一旦完成，繪事即在不同的時間和季節展開，例如十二月一個下雨的早晨、夏末的黃昏，或是冬日陰暗的午後。每幅畫，除了行人、出現在汲水幫浦附近的馬車、飛向天際的鳥兒之外，構圖大致相同。堅守陣地的教堂，時而簡單，時而華麗，時而巨大，時而精緻，隨光影生出無窮的變化。藍天下橘色的屋頂，有時因為天雨呈現陰暗的泥灰色，簡短的筆觸，不管濃淡，交錯布滿整個畫面；從飛扶壁到矮小的街屋，席斯里細膩的色彩風格在此發揮得淋漓盡致。

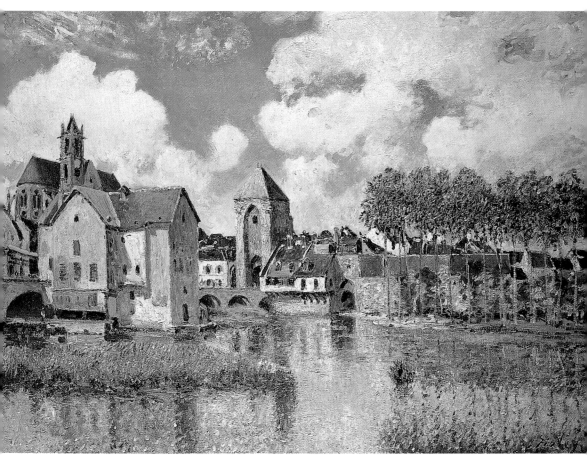

盧安河畔的莫赫　1891年　油彩畫布　65×92cm　巴黎歐德馬特－卡左畫廊藏

　　席斯里的每幅作品都充滿了逃離這個世界的訊息，他不容許自己分心作畫，不做非分的要求，也沒有社會或宗教上的訴求。席斯里以一貫的平凡凝視，完成視覺上的詩意；不似莫內那種預言式的消解盧昂大教堂，而更接近荷蘭、英國早期風景畫大師的耽於靜謐。

　　所有論及莫赫教堂系列的研究都有個疑問，那就是席斯里是否受到莫內的影響。沒有證據可以下此結論。即使有人同意某些評論家認為席斯里剽竊了莫內盧昂大教堂的說法，這種比較對席斯里的創作理念和成就是不公平的。畢竟，他從一八七○年代就開始創作小型系列畫作；做為一位風景畫家，不可避免地發展出

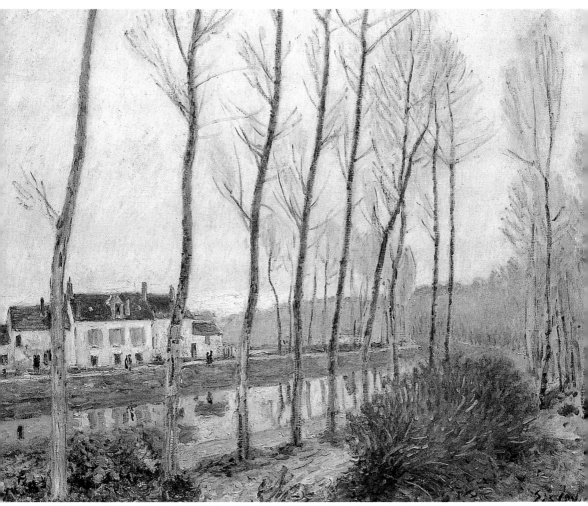

盧安運河，冬季　1891年　油彩畫布　60×73cm　阿爾及利亞，阿爾及爾美術館藏

大型系列創作的想法應屬正常。一八九一年五月，杜宏－赫展出
莫內的十五張麥草堆系列，席斯里知道此事；而他開始畫莫赫教
堂系列時，應該是還沒看到莫內的盧昂大教堂系列畫作。一八九
二年二月，莫內開始畫盧昂大教堂，至一八九五年方才展出。一
八九三年二月，席斯里至盧昂訪友時得知老友正在進行盧昂教堂
系列。我們無法得知席斯里何時開始畫莫赫教堂，不過，聽說與
親眼目睹是兩回事；得悉此事之後，激發席斯里的競爭心理是有

莫赫的果樹園，春季　1891年　油彩畫布　46×55cm　私人收藏

可能。一八九三年九月中旬，莫里莎與女兒茱利及馬拉美至莫赫
拜訪席斯里，當席斯里將新作展示給大家看時，馬拉美幾乎立即
就指出系列畫作的構想是來自莫內。此後，席斯里的教堂系列就
蒙上了一層陰影，更被莫內無法抵擋的成就污名化。這多少是一
般大眾對兩位藝術家的看法，難怪當藝評家塔維尼耶爲文譴責莫
內時，席斯里致信附和：「你擊中了莫內的弱點，他喜好自我宣
傳的一面。」

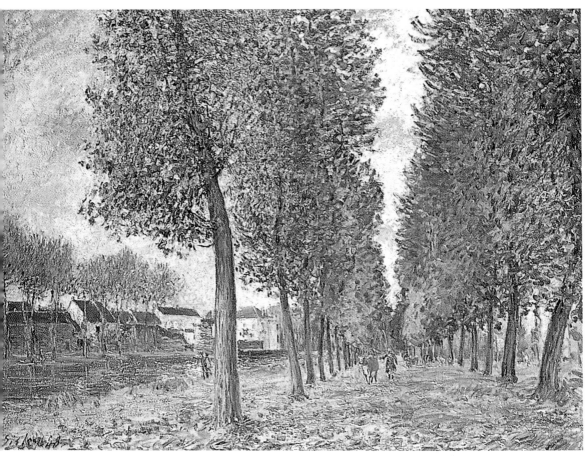

白楊道，盧安河畔的莫赫——有雲的早晨　1888年　油彩畫布　60×73cm　私人收藏

　　其實莫內還蠻支持席斯里的，也很關心他。當席斯里於一九
八○年入選國家美術協會會員時，莫內十分高興，邀請他每年參
加巴黎戰神廣場（Champs-de-Mars）年度展。他在寫給卡玉伯特
的信中提及：「席斯里有好消息了，他在戰神廣場展出六件作
品，這對他幫助很大。」然而，對於莫內在一八九○年代如日中
天的名氣，席斯里一定很反感。甚至連畢沙羅都將自己與席斯里
並列，「遭不平對待……跟席斯里一樣，我總站在印象派畫家的
後方。」好在畢沙羅活得夠久，看得到命運有所改善，席斯里就
沒這麼幸運了。他的晚年經常在絕望中度過，有如一管殘燭；他
的創作，無論在質或量上都衰減。

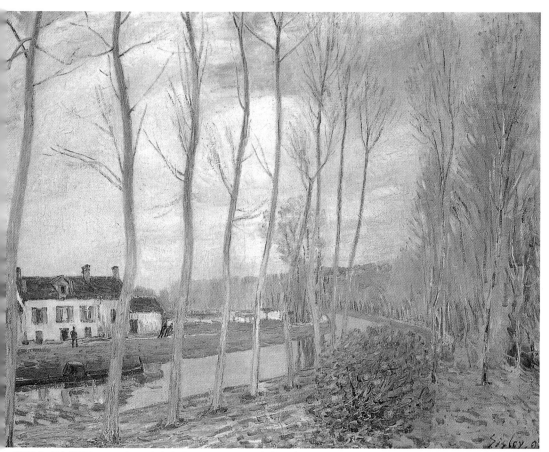

莫赫的盧安運河　1892年　油彩畫布　73×93cm　奧塞美術館藏

抑鬱

　　孤僻、受苦、認命，一句鼓勵的話就會高興莫名，但也很容易發怒，是巴黎藝術界陰謀下的受害者，忌妒老友的成功，這就是席斯里晚年的寫照。在別人眼中，他是一個不向苦難屈服的人。藝評家阿森‧亞歷山大是第一個指出席斯里性格改變的人。一八七〇年以前無憂無慮的席斯里，和友人在楓丹白露森林畫畫時，個性悅人，對任何事都興致高昂；與日後性情多疑而離群索居的他差異頗大。他變得乖戾，對關心他對他好的人出言不遜，也會恩將仇報。亞歷山大於一八九九年寫道：十年前席斯里就陷

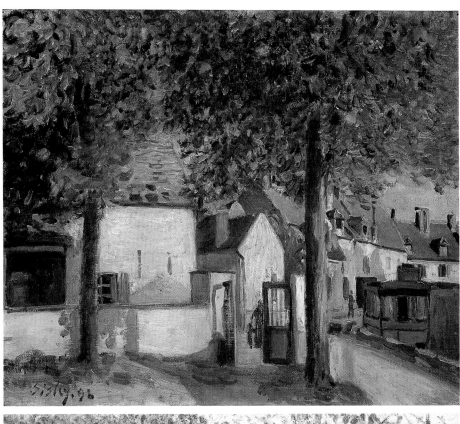

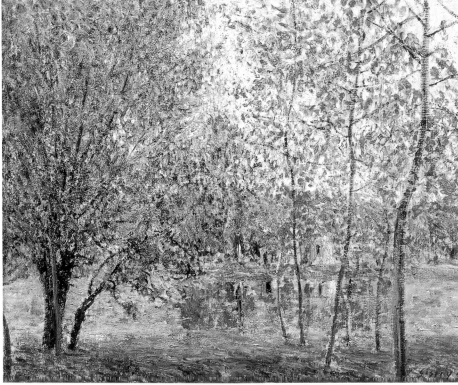

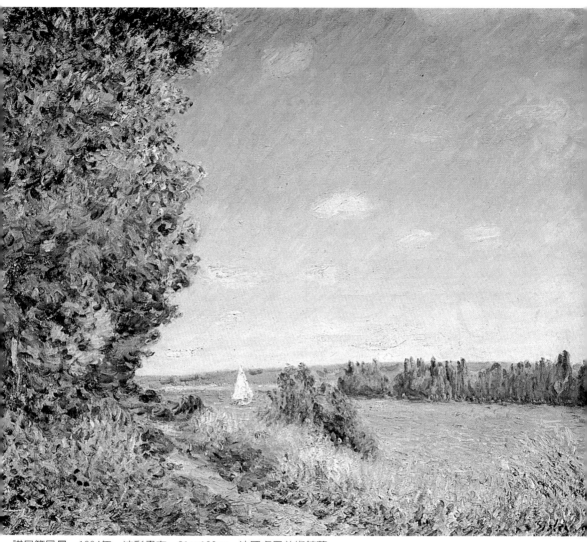

諾曼第風景　1894年　油彩畫布　81×100cm　法國盧昂美術館藏

莫赫一景　1892年　油彩畫布　38×46cm　卡地夫，威爾斯國立美術館藏（左頁上圖）
春天的盧安河　1892年　油彩畫布　53×66cm　巴黎瑪摩丹美術館藏（左頁下圖）

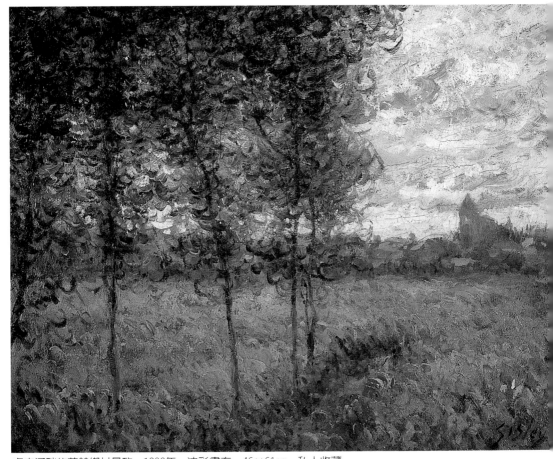

盧安河畔的莫赫鄉村景致　1892年　油彩畫布　46×61cm　私人收藏

入焦慮、暴躁、易怒和憤世嫉俗的黑暗期，並深受其苦。

　　這些行為上的改變，可能開始得更早，或許和遺傳有點關係；席斯里的父親據聞發瘋致死，而席斯里的兒子皮耶在席斯里死後，幾乎也是潦倒度日，飽受憂鬱症侵擾，六十二歲餓死在巴黎郊外勞工居住的小公寓裡。亞歷山大推測，席斯里不僅是日常行為人格極端分裂，就是在身為藝術家的角色上也背離一般性情。他在畫畫時看不出精神飽受困擾的跡象，有時經由音樂獲得內在的力量及安靜，來支撐他創作。亞歷山大說：

莫赫的橋　1893年　油
彩畫布　73×92.5cm
奧塞美術館藏（上圖）

看鵝的女孩　1895年
粉彩　28×38cm　私人
收藏（下圖）

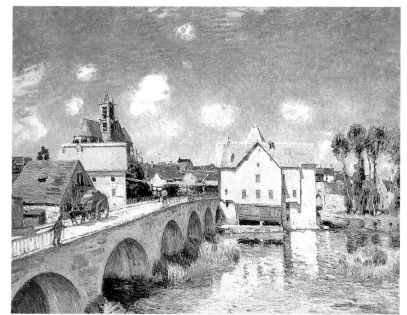

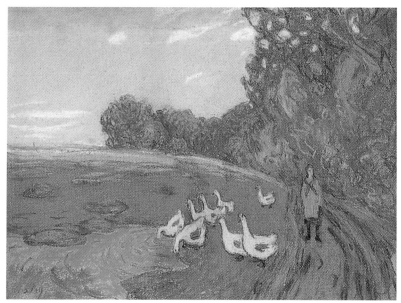

　　有天我們談及藝術時，他告訴我，年輕時他喜歡聽音樂演
奏，有一回貝多芬的七重奏降E大調作品廿號，演奏到第五樂章
諧謔曲中段時，難忘的狂喜讓他感動莫名。他告訴我：「此段
旋律如許生動，是那麼地迷人又觸動人心。似乎在第一次聽到

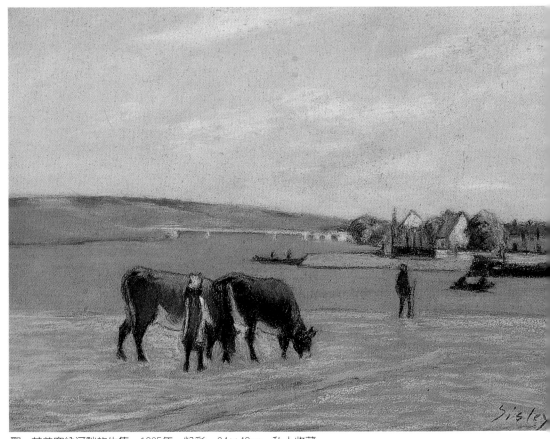

聖－芒美塞納河畔的牛隻　1895年　粉彩　34×48cm　私人收藏

時，它就成為我自己的一部分了，它貼切地呼應了我的每一吋肌膚和想法。我在工作時經常哼唱它，它從未離開過我……。」這解釋了一切，生命中有著太多的困頓挫折，一些想像或什麼，啊呀！太真實了。創作時，某種神祕的詼諧曲，撫慰了他生活裡的憂苦。

　　亞歷山大的第一手資料和他獨到的見解，說明了席斯里晚年的精神狀態，但是，在此浪漫推論之下應該還有一些合理確實的證據。席斯里的老友尤金‧穆赫也感覺他在死前那幾年十分孤僻，而且很容易受到傷害，尤其對莫內日益壯大的名聲表現出某種程度的悲痛。雷諾瓦在席斯里死後兩天跟馬奈的姪女茱利‧馬

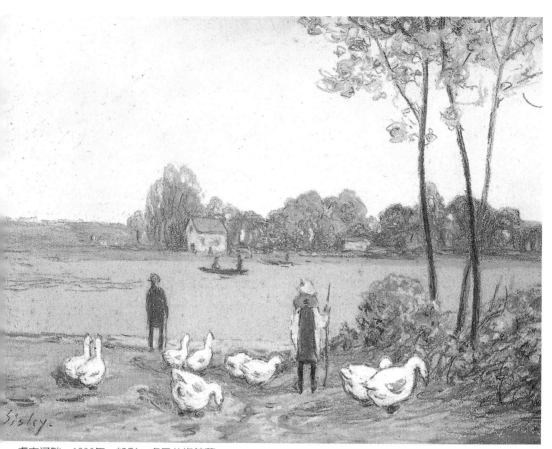

盧安河畔　1896年　粉彩　盧昂美術館藏

奈（Julie Manet）提到席斯里這位老友，茱利數週後在報紙上披露：「雷諾瓦先生對席斯里的過世感到哀慟，他與這位年輕時代的同伴情誼深厚，雖然兩人在我叔父馬奈的葬禮之後就從未見面。」之後又回到主題，「後來我們談到席斯里，以及他生前最後幾年在莫赫遺世獨立的生活，那時席斯里總覺得大家都想要加害於他。有一回在路上遇見這位曾經與他同居一室的老友時，席斯里竟然越過馬路，避免與其交談。席斯里讓自己很不快樂。雷諾瓦先生的話讓我想起，我和母親遊莫赫時遇見席斯里，母親遊說席斯里到瓦勒翁（Valvins）來找她，他答應了，然後說了再見之後，他又追回來對她說：『哦，不會，我是不會去看妳的。』」

盧安運河上的駁船，春　1896年　油彩畫布　54×65cm　哥本哈根Ordrupgaard藏

　　席斯里雖和過去的老友不相往來，但還是有結交一些新朋
友，尤其是那些對他有幫助的人。他們只看到席斯里和藹可親有
教養的一面，他談吐迷人，又博覽群籍，全神貫注於鄰近鄉野及
楓丹白露森林的美景之中。這也是藝評家傑弗侯印象中的席斯
里。對於在媒體上給他好評的人，席斯里總是細心致謝，他與藝
評家阿道夫・塔維尼耶的交往即是如此。一八九三年，席斯里在
巴黎布梭暨瓦拉東（Boussod et Valadon）畫廊舉行個展，塔維尼
耶寫了一篇長文予以肯定。年輕藝評家顯然對席斯里鼓勵有加，
日後常撰文評他的作品，席斯里以畫相贈，塔維尼耶也購買他的
畫作，最後並在席斯里的葬禮上致悼文。

兩人交往初期，席斯里曾給塔維尼耶一分拷貝信件，那是一封措辭激烈的答辯書，針對米伯（Octave Mirbeau）駁回他申請參加一八九二年國家美術協會沙龍展的畫作。米伯的藝評在《費加洛報》擁有廣大的讀者，他公開力捧莫內、畢沙羅和羅丹；這個對席斯里造成打擊的不友善專欄，讓席斯里愈加認為排擠他的陰謀確實存在。米伯的舉動來的不是時候，正是席斯里認為自己在繪畫上有所進展的時刻。六月一日，席斯里致信塔維尼耶：

　　我親愛的朋友，日後保持聯繫。以下是我要求馬格納先生刊登於《費加洛報》的信件內容。「米伯先生：五月廿五日，您在《費加洛報》一篇有關沙龍展的文章，不友善的內容引起了我的注意。有誠意的批評我不回應，反而可以從中受益。但刻意傷人，使我不得不為自己辯駁。結黨侮辱我並不能大快人心，您那不公不義的評論只是徒勞。」瞧！你覺得我這樣回應好嗎？

　　席斯里懷疑此事起因於他放棄參加印象派畫家每個月的晚餐聚會，以及喬治・夏潘帝雅發起的晚餐聚會。對於夏潘帝雅的邀請，席斯里以健康情況不佳、交通不便、路途遙遠及夜宿巴黎花費太大等理由予以婉拒。自一八九○年中期起，他就很少前往巴黎了。他曾經告訴塔維尼耶，一八九五年上半年只去過兩次巴黎，其中一次還是為了看牙醫。牙醫就是席斯里忠實的支持者喬治・魏。

　　莫赫的席斯里並不是那麼地離群索居，一八九四年他先是盧昂尤金・穆赫的座上賓，之後又去法蘭索瓦・德波在諾曼第的鄉居處住了一陣子。德波收有席斯里近五十幅畫作，其中四幅即該次諾曼第之行用作抵食宿費用的代價。德波在席斯里晚年為其紓困，著力甚多。莫赫的席斯里也不盡然是獨自一人作畫，當時鎮上住有不少藝術家、作家與音樂家，有如法國西北角的布列塔尼（Bretagne），具有濃厚的殖民色彩；盧安河畔的葛禾（Grez-sur-Loing）附近也聚集了一些來自英國和美國的畫家，因此，莫赫地

區的美景經常出現在沙龍及美展當中。一八九三年一位住在葛禾的年輕美國學生勞森（Ernest Lawson），來到莫赫向席斯里致敬。

英國作曲家戴流士（Frederick Delius，1862〜1934）是一八九〇年代末莫赫鎮最著名的居民，他的交響詩「群山之外」、「河上夏夜」、「日落前的歌」，和席斯里筆下的盧安河，描寫手法十分類似。戴流士以輓歌般的聲度和突發的強音搭配長音節而婉轉的旋律，像極了席斯里晚期的某些畫作。特別是那些看似未完成的系列畫作，河面寬廣的盧安河彎曲流過莫赫鎮的畫面，簡直可以聯想戴流士大規模的、讓人著迷的交響曲風格。戴流士收藏莫內和高更的作品，他也有一張席斯里的畫。這兩位均來自英國的鄰居，究竟有無接觸，無從查考。

來莫赫拜訪席斯里的人當中，最讓人意外的是法蘭西斯‧畢卡比亞（Francis Picabia，1879〜1953），他早年模仿席斯里風格的風景畫，完全看不出日後會成爲廿世紀的前衛藝術家。他大約在一八九七年秋天和幾位藝術家一起去拜訪席斯里。席斯里在一封寫給塔維尼耶的信中曾提及此事，他同時也認識了一位哈洛威爾小姐（Miss Hallowell），「她在美國很有影響力……」席斯里似乎打算橫渡大西洋進軍美國藝壇。

葛瑞托瑞克斯小姐（Miss Kathleen Honora Greatorex）是另一位定居於莫赫鎮的美國人，她和席斯里同在國家美術協會展出畫作，善繪東方風景，對印象派畫家多少有所影響。據她日後告訴席斯里的姪兒克勞德（Claude Sisley），晚年的席斯里十分貧困，而她是席斯里在村子裡唯一的朋友。

最後的返鄉之旅

席斯里生命中的最後兩年因一八九七年回顧展的失敗而黯然失色，之後，他前往英國，於仲夏的三個月時間創作出他晚年最迷人的系列畫作；挽回了一些聲譽，對生活卻無實質上的改善。不過，這在鄂珍妮癌症末期，以及發現自己也罹患癌症的時候，

盧安河上的駁船　1896年　油彩畫布　33.5×41.5cm　私人收藏

至少是一點安慰。

　　一八九六年耶誕節前兩天，席斯里致信塔維尼耶，說他和喬治‧伯遜剛敲定於翌年二月舉辦回顧展。伯遜對此次展出寄望甚高，席斯里也與數位收藏家交涉借展。展出目錄還請藝評家、當代風景繪畫收藏家侯傑－米雷（Léon Roger-Milès）寫序。回顧展於二月一日起，展出一百四十六張油畫及六張粉彩作品，爲期一個月。雖然大部分是一八八〇年代和一八九〇年代的作品，但也有一些早期的畫作，如〈正在補網的阿讓特耶漁夫〉及漢普頓宮系列畫作。伯遜認爲這是評估席斯里對印象派繪畫貢獻的最好時機，他沒料到結果卻出奇地慘，不僅一張畫都沒賣出，報導評論也屈指可見。

　　席斯里對回顧展的寄望被他老友近日的成就壓倒，他們在之

卡地夫船舶航道　1897年　油彩畫布　54×65cm　法國漢斯美術館藏

前數年的幾個回顧展及個展已經鞏固了聲望。雖然當時仍有人對
印象主義繪畫冷嘲熱諷，但一般大眾已經不乏機會觀賞這個運動
的幾員大將的作品。一八九二年雷諾瓦和畢沙羅的回顧展十分成
功，一八九五年莫內的盧昂大教堂系列也贏得一片喝采，就連一
八九二年莫里莎的個展都賣掉許多畫並頗受好評；同時，歐洲及
美國也有許多展出，若有輕蔑之聲，也早已擋不住印象派繪畫對
世界各地年輕藝術家的影響。
　　一八九○年代可以說是印象主義運動自卅年前揭竿而起之後

的第一回合評估階段，而席斯里也已被認定是其中一分子。然而，從他一八九○年代前期的畫作無法評斷其重要性，即使他的畫作色彩迷人、內容豐富，但那嫌保守的畫風已無法吸引新一代藝術家的注意力。梵谷曾經這樣形容席斯里：「最謹慎而溫和的印象派畫家，只能吸引模仿者和作畫色調清淡的人。」做為一位印象派風景繪畫的代表人物，未能自原有理念開創出不同的方向，他的執著正是他的失敗之處。而莫內和雷諾瓦的作品在一八九○年代畫家當中格外引人注目，他們鍛造出來的風格影響了廿世紀初期藝壇的創新。

為何健康狀況不佳的席斯里會在一八九七年夏季去英國威爾斯海邊待了三個月？一般的說法是，席斯里的支持者法蘭索瓦·德波因洽商前往卡地夫（Cardiff），向席斯里推薦威爾斯並願承擔一切費用。席斯里可能也認為自己有需要拓寬視野嘗試新題材，而且臨海的環境說不定有益健康；然而，此行還有另一個目的，鄂珍妮與他同行。一八九七年七月初他們越過海峽來到南漢普敦，「之後去康瓦耳（Cornwall）的法茅斯（Falmouth）鎮，在這個美麗的海灣小鎮住了幾天。由於沒找著想要作畫的景點，於是前往威爾斯的煤都卡地夫。」

圖見175頁

七月九日，在卡地夫西南的潘那斯（Penarth）鎮住下來，從住處只要走一小段下坡路就可到海邊。潘那斯是個典型的英國海邊度假小鎮，有沙灘、遊憩場，以及可以走入海中的防波堤散步道。數日後，席斯里開始工作，這回作畫過程似乎相當順利，不像多年前來英國時在威特島的萊德苦候油畫材料不至。他在鎮外最高的懸崖上取景，左方是卡地夫灣，看得見潘那斯的防波堤散步道；正前方是隔開威爾斯和得文（Devon）海岸的布里斯托海

圖見176頁

峽（the Bristol Channel），港灣中往來船隻十分頻繁。他畫左邊浪花擊岸的懸崖、夏日於崖下海邊散步的人影、遠方的拉汶諾克岬（Lavernock Point），或地平線上霧靄中的平霍姆島（the island of Flat Holme）。

席斯里在信中告訴塔維尼耶，他喜歡住的地方，但那兒的居民似乎不太友善；食物很難吃，他也不喜歡摺疊式的床墊。他還

提及認識一位卡地夫的法國領事，此人幫了他一個大忙。不過，他在信中並未說出究竟幫了什麼忙。眞相是，八月三日這位法國領事見證了鄂珍妮宣告席斯里是其子女皮耶和尙妮的父親。兩天後八月五日，席斯里和鄂珍妮在卡地夫戶籍登記處登記結婚。欲將兩人的結合合法化的心願，在同居卅多年後，藉著遊威爾斯時達成。五十七歲的席斯里和六十二歲的鄂珍妮，兩人都健康不佳且年紀老大。英國籍的席斯里在卡地夫結婚，註冊手續要比在法國簡單得多，法國籍的鄂珍妮簽署確認聲明，讓孩子們得以繼承兩人的財產。由於席斯里曾提及他之所以認識該法國領事，還是透過女兒的關係，因此威爾斯之行，有可能尙妮也在場。

　　這場婚禮結束了導致席斯里與家族決裂的長期不法同居，有實無名的鄂珍妮現在眞正是席斯里夫人了。畢沙羅、莫內、雷諾瓦，都是在子女出生後才結婚，席斯里比大家遲了許久才採取行動，只是一年後席斯里夫人就去世了。

　　結婚十天後，夫婦倆沿著海岸來到距離高爾半島（Gower Peninsula）天鵝海（Swansea）數哩之遙的朗地灣（Langland Bay），住進懸崖邊上的奧斯朋旅館，旅館下方是淑女灣（Ladys Cove），如今叫羅瑟斯雷灣（Rotherslade Bay），是朗地灣大彎曲一端的小灣口。奧斯朋和羅瑟斯雷兩家旅館、沿岸線奇形怪狀的石灰石岩塊、遙望得文的壯麗海景、充滿異國情調的植物、絕佳的海水浴場，均爲此區旅遊景點。圖見177～182頁

　　席斯里畫了一張描繪旅館娛樂室的鉛筆素描，上頭題寫：「德波先生惠存，紀念來訪，朗地灣奧斯朋旅館。席斯里謹記。」法蘭索瓦·德波在席斯里居停奧斯朋旅館期間曾經來看過他。八月十八日席斯里致信塔維尼耶：「我來這兒已經五天了，這裡的景觀與潘那斯大不相同，地勢更高更開闊。大海棒極了，景物也很有意思，可是……風實在太大，你得奮力抵抗。我從未經驗過這樣的干擾，不過，如今已經發現竅門，知道怎麼對付它了。」

　　離旅館不遠，就有席斯里想畫的景點。下至海邊，巨大的司陀爾岩（Storr's Rock），不論是浪花拍擊的場面或夕照下高聳而乾涸的岩塊，都是好題材。他也畫海灘，遍地砂石的海邊，有人散

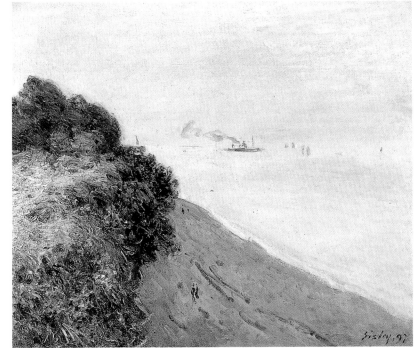

潘那斯懸崖，黃昏：暴
風雨　1897年　油彩畫
布　54×65cm　加拿大
畢佛布魯克畫廊藏
（上圖）

英吉利海岸（潘那斯）
1897年　油彩畫布
53×64.5cm　德國漢諾
威，下撒遜國立美術館
藏（下圖）

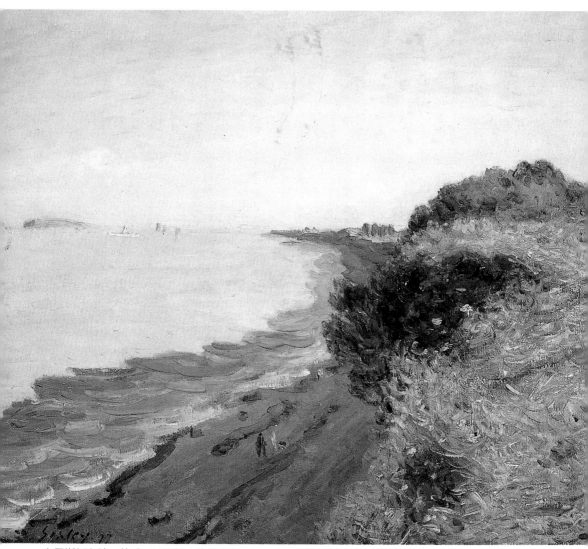

布里斯托海峽，黃昏　1897年　油彩畫布　54×65cm　美國奧柏林大學艾倫紀念畫廊藏

步，有人游泳；懸崖上，也有人沿著小徑散步。他以油畫、粉彩
入畫，也有幾張素描，其中還有一張用蠟筆畫的〈海灘上的更衣
車〉，背景是斯奈波岬（Snaple Point）。兩星期後，席斯里於十月
一日回到莫赫，他告訴塔維尼耶，英國之行工作順利並帶回十二
幅畫，都是潘那斯和朗地灣的海景。「……來，看看它們吧。」

　　這批畫作主要在探索光線的變化及海的變幻無常，再度，無

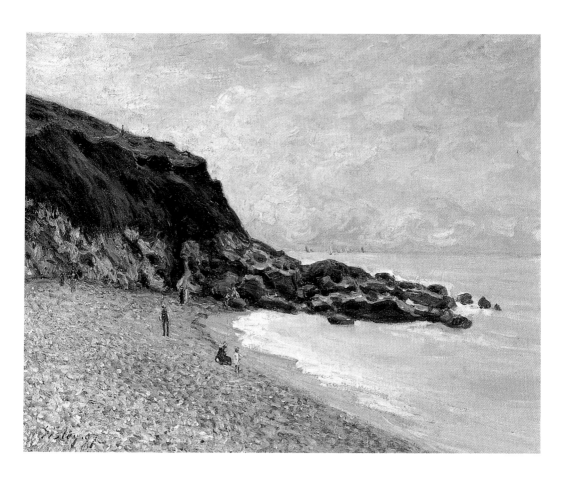

可避免地又被拿來與莫內的作品比較。莫內在印象派畫家第七次畫展中展出幾張在費岡（Fecamp）畫的海景，地平線高居畫面上方，色彩濃密的懸崖和微微發光的海面形成強烈的對比。席斯里一定看過這些作品，他畫的潘那斯海景充滿了這樣的記憶。然而，他還是採用了他對塞納河及盧安河的構圖手法，間接而溫和地自山邊俯視河景。他的海景還是一如莫赫的河景那樣豐富，依然是迷人而嚴謹的色調變化，他所描寫的意象，既不單調，也不煽情。

暴風雨之前的淑女灣
1897年　油彩畫布
65×81cm　東京富士美
術館藏

　　五張司陀爾岩系列，是席斯里的告別之作，每張各在一日當中不同的時間裡進行，自清晨漲潮到傍晚退潮，依不同角度將岩塊入畫。岩塊東面有個裂縫，被來自南邊的海浪衝擊得缺口愈來

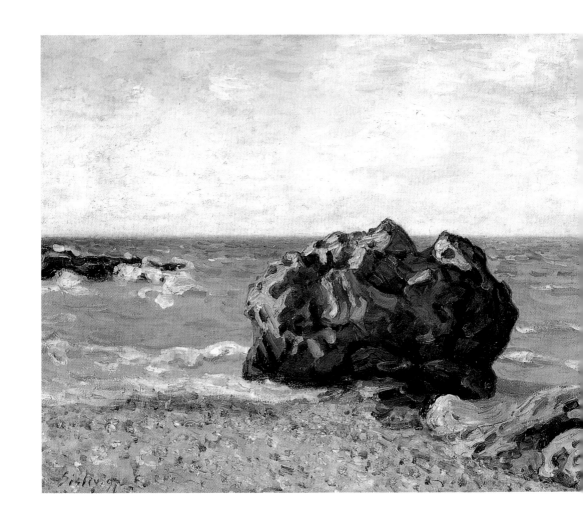

愈大；北邊的岩塊，在九月末的陽光照射之下，隱約呈現閃亮和
紫色的輪廓。席斯里不浪漫，但他的畫耐看。他畢生追求內心的
平靜，在穩定與無常，在物質不變和光影、天候、季節的流逝之
間尋求平衡。儘管岩石的輪廓、顏色千變萬化，內在的它依舊堅
硬頑強；強浪拍擊，浪花激起噴向空中。此種強烈的意象，有如
席斯里的生命寫照。

尾聲

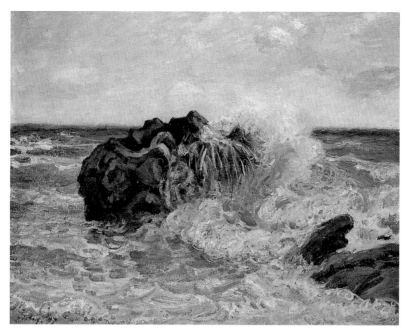

浪花，淑女灣　1897年　油彩畫布　65×81cm　私人收藏
朗地灣，司陀爾岩：清晨　1897年　油彩畫布　65×81cm　瑞士伯恩美術館藏
（左頁圖）

　　回到莫赫之後，席斯里除了完成他在威爾斯海岸的風景畫，
並繼續他始於一八九六年末完成的系列畫作。前景爲拖船路，天
空襯著呈堤狀分布的樹叢，緩緩流動的河水在莫赫和塞納河之間
做最後的彎曲伸展。氛圍還是那樣的哀傷，在席斯里孤高的內省
思維之下，感覺更疏離了。他的內心世界似乎停頓了下來。

　　接下來一整年，席斯里未再作畫。雖然偶爾跟朋友通信，也
在五月於戰神廣場沙龍展展出四幅畫作，但他所有的心思都放在
妻子身上。鄂珍妮已至舌頭癌末期，席斯里不眠不休地全心照拂
她。一八九八年十月八日，鄂珍妮過世，兩天後葬於鎮郊墓園。
一個月後，席斯里在信中透露自己已經就醫五個月。鄂珍妮的病
痛讓席斯里開始恐懼。檢查結果是喉癌。各種治療未見改善，他
在灰心之餘，尋求另類治療，情況雖不樂觀，但症狀一度減輕。

　　自從前次出血以後，我覺得好點了。雖然還是很瘦，體力倒
是恢復了一些。我做了傳統治療，如浴鹽水療、按摩之類。想

淑女灣　1897年　粉彩　28.5×36.5cm　布魯塞爾特茲威－艾桑貝美術館藏

不到如此簡單的方法竟然有效。你知道，我親愛的朋友，我會
盡量堅持到底。

　　即便他不輕易向疾病屈服，但當痛苦已達鄂珍妮病危時的程
度時，他知道自己的病是好不了的了。除夕那天他派人送了一封
信給喬治·魏：「我親愛的朋友，我承認自己已經無力和疾病對
抗了。床鋪好時，我幾乎爬不上去。脖子、食道、喉嚨和耳朵四
周腫得讓我無法轉動頭部。我想時日大概不多了。如果你知道有
可靠的醫生，收費不超過二百法郎的，我願意見他。告訴我他來
的時間和日期，我會派輛馬車去車站接他。萬分感激。席斯里謹

淑女灣：清晨　1897年　油彩畫布　65×81.2cm　私人收藏

啓。又，腫脹讓我呼吸困難，並且無法咳出痰來。」

　　第二天，一八九九年一月一日，他後悔送信給醫生，又寫了一封信去。

　　親愛的朋友，別管昨天給你的信了，我心情不好，軟弱一陣子就過去了。在大年除夕跟你訴苦，因而讓我更加了解人的自私。原諒我的真情流露。誠心祝福。友誼長存。席斯里。

　　喬治・魏請來一位專科醫生，用不同的處方為席斯里治療，酒精和碘暫時讓他在白天時舒緩下來，席斯里寫道：「夜裡還是很難受……。」漸漸地，席斯里因永無止境的疼痛而崩潰。一八九九年一月十三日，他寫下給喬治・魏的絕筆信：「再會了，我

卡勒村西邊淑女灣　1897年　油彩畫布　54.3×65.3cm　東京石橋美術館藏

最親愛的朋友，我敬愛您。」

　　席斯里病重的消息傳到了蒙馬特，巴黎的畫商開始注意他的
畫作，大家都知道席斯里將不久於人世。生性豪爽的畢沙羅在寫
給兒子路西安的信中說：「他是一位偉大而美好的藝術家，我認
爲他就是大師……。」莫內也在席斯里的要求之下趕到莫赫。席
斯里在臨死前向老友告別，並將子女委託給莫內。躺在床上的
他，頭戴常見的黑色無邊圓扁帽，已經無法說話了。一星期後，
一月廿九日，席斯里辭世。

二月一日一個下著雨的寒冷早晨，尚妮、皮耶與父親的老友莫內夫婦、雷諾瓦、勒布（Lebourg）、塔維尼耶、尚–克勞·卡桑（Jean-Claude Cazin，國家美術協會的代表），以及鎮上的名流、居民等齊聚墓地。之後，鐫刻著席斯里夫婦名字的石碑立在墳上。生了苔的粗糙石碑來自附近的楓丹白露森林，那兒是席斯里展開繪畫生涯的地方，也是和莫內、雷諾瓦結伴同行的地方。他在那兒發現了日後自己堅持不變的創作基礎——理解那因為憧憬而產生共鳴而感受眼下訴諸感官的實體。淹水旅館的那扇黑門、雪地裡孤獨的人影、盧安河畔陽光下的樹，凡此種種意象，皆是席斯里心頭神聖不可侵犯的考量。

　　席斯里死後沒有留給子女什麼財產，除價值不到一千法郎的家具外，就是閣樓裡一大堆賣不掉的畫。未婚的尚妮畫畫也雕塑，獨自住在莫赫；皮耶則在巴黎自力更生，替人做室內裝潢。莫內得知兩人的窘境後，立即著手籌辦義賣事宜，拍賣會一八九九年五月一日在小喬治畫廊舉行。義賣分為兩部分，包括席斯里的廿七幅油畫、六張粉彩作品，以及來自各方捐贈的畫作。

　　莫內寫信給支持者喬治·戴斯巴涅（George d'Espagnat），請他「挹注我不幸友人席斯里的子女」。席斯里早年參與印象主義運動的老友大多響應了莫內的號召，畢沙羅、雷諾瓦、塞尚、吉約曼、竇加；茱利·馬奈捐出一幅她母親莫里莎的畫，卡玉伯特的哥哥則捐出一幅卡玉伯特的作品；許多國家美術協會的友人立下書面捐贈；范談–拉圖爾（Fantin-Latour）送來一張畫，仰慕席斯里的年輕畫家如葉德瓦·威雅爾（Edouard Vuillard）、牟希斯·德尼（Maurice Denis）也都捐出畫作。藝評家傑弗侯和亞歷山大替拍賣目錄寫序。

　　在友人及收藏家的共襄盛舉之下，拍賣會成功落幕。其中，莫內的一幅風景畫售得六千法郎，而他也以四千五百法郎買了一張席斯里的畫；喬治·伯遜為確保拍賣成功，用九千法郎買下席斯里的〈盧安河畔的小屋，傍晚時分〉。茱利·馬奈在日記裡記載：「莫內先生籌畫拍賣，他是如此地認真，並且積極投入其中。」拍賣總收入十四萬五千法郎，平均分給席斯里兩個孩子。

　　席斯里一八七〇年代的作品在他死後數年獲得生前所未能擁有的地位，改變之快尤以美國爲甚。很不幸地，在英國卻沒有什麼進展，杜宏－赫一九〇五年在倫敦籌辦的印象派畫家展，連一張席斯里的畫都沒賣掉。法國情況稍好，奧塞美術館收藏的席斯里傑作幾乎都是捐贈的，其中兩幅描繪馬利港洪氾的畫最是出名。較細膩的〈馬利港河水氾濫〉一畫，原爲塔維尼耶所擁有，他於一九〇〇年售出一批畫作，此張爲收藏家及資本家德‧卡孟多（Comte Isaac de Camondo）以四萬三千法郎購得，當時他手邊擁有另張席斯里的〈洪氾中的船〉；這兩幅畫於一九〇八年捐贈給羅浮宮。

　　戲劇化的轉變讓莫赫的居民驚訝莫名，爲了彰顯在那兒居住作畫近廿年的席斯里，莫赫鎭於一九〇五年成立了一個委員會，決定在鎭上爲席斯里立碑，包括一座席斯里的半身銅像。委員會由傑弗侯、席斯里當地的朋友，包括畢卡比亞和叟維先生

（Monsieur Sauvé，原為莫赫鎮的報販，受席斯里影響成為畫家），
以及當地士紳組成。尚妮同意委員會的決定，但她並非委員。她
在未知會委員會的情況之下，拜會羅丹，並獲得首肯為席斯里塑
像。不料委員會竟然反對，羅丹大怒，退出計畫，尚妮只好向羅
丹道歉。

六年後，學院雕塑家鄂簡‧逖維耶（Eugène Thivier）終於完
成任務。一個半裸的女子突兀地盤據在石座前，高高的石座上
方，半身銅像式樣呆滯而保守。紀念碑原欲立在鎮外橋頭廣場
（Place du Pont），但後來還是安置在河邊的戰神廣場，一個有著樹
和草地的開闊空間裡。那兒是席斯里一八八○及一八九○年代經
常出沒的地方，畫架旁的他，頭戴圓扁帽，肩披斗篷，足登黃色
木屐，終年在盧安河畔作畫。

阿弗列德・席斯里
素描、版畫作品欣賞

小男孩頭像（皮耶・席斯里）
1877年　鉛筆　20.5×
15.8㎝　羅浮宮藏（左圖）

皮耶・席斯里，畫家之子
1880年　鉛筆　23×31㎝
英格蘭，沃爾索耳畫廊美術
館藏（右頁上圖）
一家人　1880年　鉛筆
23×31㎝　私人收藏
（右頁下圖）

莫赫蒙馬特街19號，畫家住所及花園　鉛筆　年代及尺寸不詳

盧安運河　1883〜85年　鉛筆　11.9×18.7cm　波依曼基金會美術館藏

莫赫的波侯旺舍磨坊　1883年　蠟筆　12×19cm　羅浮宮藏
歐杜尤的塞納河　年代不詳　素描、紙　15.2×20cm　　私人收藏（上圖）

塞納河上的駁船習作　1885年　彩色蠟筆　20×25.5cm　私人收藏
聖－芒美水閘　1885年　蠟筆　12.9×21cm　鹿特丹梵波寧根美術館藏（上圖）

海邊的淋浴設備，朗地灣　1897年　鉛筆　15×25cm　巴黎小皇宮藏

奧斯朋旅館娛樂廳，朗地灣　1897年　鉛筆　15.6×25.4cm　私人收藏

盧安河畔，水邊的屋舍　1890年　銅版　14.5×22.3cm　私人收藏
盧安河畔，運貨馬車　1890年　銅版　14.5×22.5cm　私人收藏（上圖）

聖－芒美附近的盧安河畔　1896年　石版、紙　23.5×39cm　私人收藏
盧安河畔，河流　1890年　銅版　14.5×22.5cm　私人收藏（上圖）

阿弗列德·席斯里年譜

一八三九　十月卅日，生於法國巴黎第十一區。父親威廉·席斯
　　　　　里與母親菲莉夏·塞爾均爲英國人，一八二七年在多
　　　　　佛成婚，三○年代末期全家遷居巴黎。

一八四一　二歲。四月廿七日，從商的威廉於巴黎註冊成立合夥
　　　　　公司。一八四八年，公司進口的高級商品，獨占了聖
　　　　　德尼門（Porte St-Denis）地區的商機。

一八五七～一八六○　十八至廿一歲。回倫敦習商。沒學到什麼
　　　　　心得，倒是練就了英語，爲泰納及康斯塔伯的作品所
　　　　　傾倒。

一八六○～一八六三　廿一至廿四歲。加入瑞士畫家葛列爾在巴
　　　　　黎的畫室，與家人住在巴黎第九區。

一八六一　廿二歲。秋天，在巴比松楓丹白露森林的岡訥客棧做
　　　　　短暫停留。十一月，雷諾瓦加入葛列爾畫室。

一八六二　廿三歲。十一月，莫內與巴吉爾加入葛列爾畫室。根

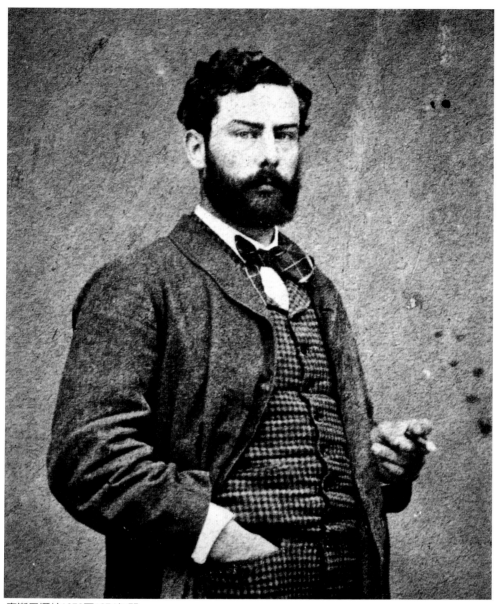

席斯里攝於1872至1874年間

　　　　　　　據記載，十二月卅一日與巴吉爾、雷諾瓦、莫內，以
　　　　　　　及同在葛列爾畫室習畫的路易－艾密勒・維拉（Louis-
　　　　　　　Emile Villa）在巴吉爾的工作室聚餐。
　一八六三　　廿四歲。與莫內、巴吉爾、雷諾瓦在楓丹白露森林夏

葛列爾畫室學生群像　1862～63年　油彩畫布　117×145cm　巴黎小皇宮美術館藏

伊的白馬客棧過復活節。

一八六四　廿五歲。雷諾瓦為席斯里父子作人像畫。

一八六五　廿六歲。二月，與雷諾瓦、朱利・勒・葛爾遊楓丹白
　　　　　露森林。

　　　　　三至四月，與雷諾瓦、勒・葛爾居停馬洛特，於該地
　　　　　數度會晤畢沙羅及莫內。

　　　　　六月，雷諾瓦在涅耶大道卅一號席斯里的工作室裡寫
　　　　　信給席斯里。

一八六六　廿七歲。五月，〈馬洛特鄉村街景〉及〈馬洛特鄉村

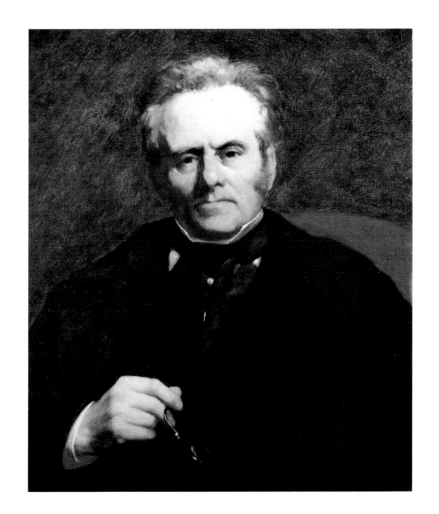

雷諾瓦　威廉·席斯里
畫像（局部）　1864年
油彩畫布　81×65cm
奧塞美術館藏

街景——走向森林的婦人〉兩幅作品在沙龍展出，同
時參展的尚有巴吉爾、雷諾瓦、莫內、莫里莎。

八月，與雷諾瓦、查理·勒·葛爾（Charles Le Coeur）
及其他友人至諾曼第海邊的貝禾克（Berck）。

八月十七日，母親菲莉夏·席斯里逝世。

一八六七　廿八歲。春天，沙龍展落選；與雷諾瓦、塞尚、畢沙
羅、巴吉爾簽署落選沙龍展請願書。

六月十七日，鄂珍妮爲席斯里產下兒子皮耶，當時他
正在翁弗勒作畫。

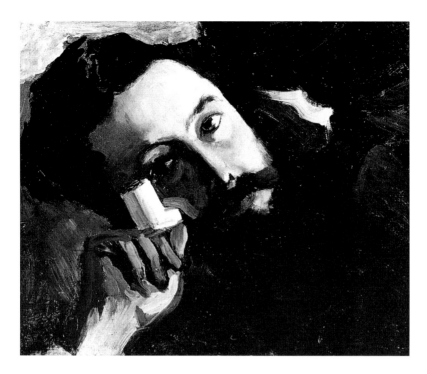

十月，至楓丹白露森林作畫。

一八六八　廿九歲。五月，〈塞勒－聖－克魯附近的栗樹林蔭道〉
　　　　　入選沙龍展。夏末，在楓丹白露森林及庫洪斯公園作
　　　　　畫。

一八六九　卅歲。一月廿九日，女兒尚妮出生。與莫內雙雙落選
　　　　　沙龍展，馬奈、畢沙羅、竇加、巴吉爾則獲入選。

一八七〇　卅一歲。五月，〈聖馬當運河上的駁船〉、〈聖馬當運
　　　　　河風景〉入選沙龍展。
　　　　　秋天，在巴黎西邊的布吉瓦住下，其時正值普法戰
　　　　　爭，席斯里失去所有家產。

一八七一　卅二歲。普魯士軍隊圍攻巴黎及巴黎公社（革命自治
　　　　　團體設在巴黎的革命政府）成立期間，威廉・席斯里
　　　　　健康日趨惡化，事業破產後，遷居厄貝納附近的貢
　　　　　桔。

794 – Saint-Mammès - Le Barrage

F. Thion, éditeur, Moret-sur-Loing - Cliché Coffin

聖－芒美河堰

席斯里攝於1892至1894年

一八七二　卅三歲。畫商保羅・杜宏－赫開始購買及展出席斯里
　　　　　的畫作，並於倫敦新龐德街一六八號「法國藝術家夏
　　　　　季展」中展出四幅作品。
　　　　　秋天，全家遷往巴黎西邊鄰近路維香的一個小村子瓦
　　　　　欣，住址爲公主街二號。
　　　　　冬季，於倫敦杜宏－赫籌畫的「法國藝術家冬季展」，
　　　　　展出兩幅描繪塞納河沿岸風光的作品。
一八七三　卅四歲。於倫敦杜宏－赫籌畫的春夏展中展出三幅作
　　　　　品，冬季展中展出兩幅作品。
　　　　　五月，沙龍展落選。與無名氣的畫家、雕刻家、版畫
　　　　　家團體往來密切。
一八七四　卅五歲。一月十三日，於巴黎德胡甌宅邸舉行的歐舍
　　　　　得收藏拍賣中展出三件作品。
　　　　　春天，杜宏－赫在倫敦春季展中展出三件席斯里的畫
　　　　　作，夏季展兩件作品。一同參展的還有馬奈、莫內、
　　　　　畢沙羅、寶加、雷諾瓦。
　　　　　四月十五日至五月十五日，在巴黎與無名氣的畫家、

雕刻家、版畫家團體（印象派第一次畫展），展出六件作品。

七月至十月，於英國漢普頓宮及倫敦西邊泰晤士河岸的東牟希作畫。

冬季，於年底舉家遷至路維香附近的馬利。

一八七五　卅六歲。三月廿四日與雷諾瓦、莫內、莫里莎參加德胡甌宅邸為他們舉行的拍賣會，席斯里賣掉廿一件作品。

夏天，於杜宏－赫最後一次於倫敦新龐德街舉辦的展覽中展出一件畫作。

一八七六　卅七歲。在德尚（Emile Deschamp）的贊助下，於倫敦新龐德街一六八號舉行「法國及外籍畫家春季展」中展出一幅作品。

四月，於印象派畫家第二次畫展中展出八件作品。杜宏－赫提供展出場地。

一八七七　卅八歲。一或二月間，在卡玉伯特家與竇加、莫內、馬奈、雷諾瓦、畢沙羅餐敘，討論印象派畫家第三次畫展。

大約二月，由馬利遷居塞弗禾。

四月，於印象派畫家第三次畫展中展出十七件作品，場地租金由參展者共同分擔。

一八七八　卅九歲。六月五日至六日，於德胡甌宅邸舉行的第二次歐舍得收藏拍賣中售出十三件畫作。藝評家杜赫編寫的《印象派畫家簡史》，其中一章論及席斯里。

一八七九　四十歲。二月五日威廉‧席斯里在貢桔過世。

放棄參加印象派畫家第四次畫展。沙龍展落選。

四月，因經濟拮据，遷往塞弗禾的公寓居住。

秋天，遊楓丹白露森林邊盧安河畔的莫赫。

一八八○　四十一歲。二月，舉家遷往盧安河畔的莫赫附近的一

個小村子維納－那東。與畫商杜宏－赫重新簽約，接受其資助。

一八八一　四十二歲。冬季，在雷諾瓦的鼓勵下，於出版商喬治・夏潘帝雅經營的《現代人生》（La Vie Moderne）雜誌辦公室展出十四件畫作。

六月，遊威特島，但未成畫。

一八八二　四十三歲。三月，參加印象派畫家第七次畫展，展出廿七件作品；這是席斯里第四次與印象派畫家一起展出，也是最後一次。

九月，全家遷至盧安河畔的莫赫。

十一月四日，與莫內商討在巴黎開畫展。五日，致函杜宏－赫，表達聯展甚於個展的意願。

一八八三　四十四歲。四月至七月，在杜宏－赫的安排下，於倫敦另家畫廊展出八張畫作。

五月三日，於馬奈的喪禮中致悼詞。

六月，在畢沙羅的協助下，於杜宏－赫在巴黎的畫廊舉行個展，展出七十幅畫作。

九月，遷居至維納－那東附近的雷・薩布隆村中一棟較爲寬敞的房舍。

十一月，在莫赫鎮的波杜（Bodoul）書店買了一本速寫簿，集成《理性書》（livre de raison），其中爲席斯里從一八八三年末到一八八五年間的素描（現存奧塞美術館）。

一八八五　四十六歲。與數位印象派畫家致函倫敦葛羅斯文諾畫廊的林塞爵士，向泰納致敬，尊之爲「英國畫派大師」。

六月，杜宏－赫在布魯塞爾舉辦「竇加、莫內、畢沙羅、雷諾瓦、席斯里作品展」。

一八八六　四十七歲。三月，莫里莎等人力勸席斯里參與印象派

第一次印象派展覽的目錄　1874年

席斯里攝於1897年

MORET-sur-LOING. - L'Eglise Notie-Dame
(XIe, XIIe et XIIIe siècles)

莫赫的教堂　1895年

畫家第八次畫展未果。

四月十日至廿五日，參展杜宏－赫與美國藝術協會共
同籌畫的「巴黎印象派畫家油畫、粉彩作品展」，在紐
約麥迪遜廣場南邊的美國畫廊舉行。五月廿五日至六
月卅日，轉往紐約國家設計學院展出。

一八八七　四十八歲。五月七日至卅日，參加巴黎小喬治畫廊舉
辦的第六屆國際畫展。

秋天，澳洲畫家羅素（John Peter Russell），在停留莫
赫期間，完成〈盧安河畔的席斯里夫人〉。

一八八八　四十九歲。五月廿五日至六月廿五日，於杜宏－赫畫

瑪瑟・歐舍得與迪奧多・巴特勒的婚禮。皮耶坐在前排最右邊的地上,尚妮站在他身後;畫面最左方是保羅・杜宏－赫,莫内則站在最上排左側　1900年

廊舉行的「雷諾瓦、畢沙羅、席斯里作品展」展出十七幅畫作。法國政府取得展出作品〈九月的早晨〉,並於一八九○年贈與阿讓(Agen)的美術館。

根據五月卅日寫給藝評家杜赫的信,席斯里當時打算取得法國國籍。

一八八九　五十歲。二月廿七日至三月十五日,於紐約杜宏－赫畫廊「席斯里作品展」展出廿八幅畫作。

十一月,從雷・薩布隆遷居莫赫。布魯塞爾藝術團體「二十」(Les Vingt)邀請參加其一八九○年年度展;席斯里應允,並列名展出目錄,但小喬治畫廊未將畫

作運至。

一八九〇　五十一歲。三月六日至廿六日，參加杜宏－赫畫廊與
　　　　　「版畫家協會」的聯展。

　　　　　二月獲選國家美術協會會員，五月十五日至卅日於巴
　　　　　黎戰神廣場該協會的首屆沙龍展中展出六件作品。

一八九一　五十二歲。一月，與「二十」在布魯塞爾展出作品。

　　　　　三月十七至廿八日，參加杜宏－赫在波士頓籌辦的
　　　　　「印象派畫家作品展」，參展者尚有莫內、雷諾瓦。

　　　　　四月十二日，兩年未見畢沙羅，二人在巴黎相遇時席
　　　　　斯里暗示畢沙羅，杜宏－赫是印象派畫家「糟糕的敵
　　　　　人」。他私下經由數位畫商售出作品。

　　　　　定居盧安河畔的莫赫，住址為蒙馬特街十九號。

　　　　　五月十五日至卅日，於國家美術協會沙龍展展出七件
　　　　　畫作。

一八九三　五十四歲。二月中旬，至盧昂拜訪贊助人法蘭索瓦・
　　　　　德波。

　　　　　三月，於巴黎布梭暨瓦拉東畫廊舉行個展。

　　　　　五月十日至卅日，於國家美術協會沙龍展展出六件畫
　　　　　作。

　　　　　九月廿二日至廿三日，莫里莎與其女兒茱利及詩人馬
　　　　　拉美至莫赫拜訪席斯里。

一八九四　五十五歲。一月，與「二十」在布魯塞爾展出作品。

　　　　　四月廿五日至五月十日，於國家美術協會沙龍展展出
　　　　　八件畫作。

　　　　　夏天遊盧昂，住在收藏家友人穆赫經營的旅館，以及
　　　　　德波位於盧昂城外的大宅；完成數幅以諾曼第為背景
　　　　　的風景畫。

　　　　　秋天，藝評家傑弗侯至莫赫拜訪席斯里。

一八九五　五十六歲。於國家美術協會沙龍展展出八件畫作。

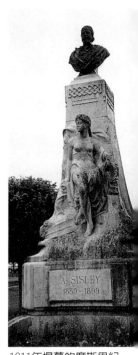

1911年揭幕的席斯里紀
念碑（盧安河畔的莫赫）

一八九六　五十七歲。健康狀況每況愈下，因而無法前往巴黎。

一八九七　五十八歲。一月至二月，爲大型回顧展作準備。二月
　　　　　在小喬治畫廊展出一百四十六張油畫及六張粉彩，爲
　　　　　期一個月。

　　　　　七月初，與鄂珍妮搭船至英國，以三個月的時間遊卡
　　　　　地夫附近的康瓦爾、潘納斯，之後至天鵝海附近的朗
　　　　　地灣；大約完成廿幅威爾斯沿岸風光畫作。

　　　　　八月三日，在卡地夫法國領事館，鄂珍妮簽署文件，
　　　　　席斯里依法承認皮耶和尚妮爲其子女。八月五日，與
　　　　　鄂珍妮在卡地夫戶籍登記處登記結婚。

　　　　　十月一日，返回盧安河畔的莫赫。秋天，若干畫家及
　　　　　收藏家訪席斯里，愛德蒙・戴卡（Edmond Décap）爲
　　　　　其中之一。

一八九八　五十九歲。再度申請法國國籍，但因遺失文件而作
　　　　　罷。

　　　　　五月一日至十五日，於國家美術協會沙龍展展出四件
　　　　　畫作。

　　　　　六月，於杜宏－赫畫廊舉行「席斯里的畫」畫展，展
　　　　　出八幅作品。

　　　　　夏天，爲佛拉（Ambroise Vollard）製作的彩色石版畫
　　　　　於倫敦國際展覽協會中展出。

　　　　　十月，席斯里夫人在盧安河畔的莫赫過世。

一八九九　六十歲。一月廿九日席斯里於家中過世，二月一日葬
　　　　　於盧安河畔的莫赫墓園。

　　　　　二月十六日至三月八日，於小喬治畫廊舉行的「莫
　　　　　內、席斯里、貝納爾（Bernard）、卡桑（Cazin）、透婁
　　　　　（Thaulow）作品展」展出十七幅畫作。

　　　　　五月一日，於小喬治畫廊拍賣席斯里及其友人，以及
　　　　　當代畫家的作品，義助皮耶與尚妮。

國家圖書館出版品預行編目資料

席斯里＝Alfred Sisley / 崔薏萍 撰文--
初版. -- 臺北市：藝術家，2004〔民93〕
面； 公分. --（世界名畫家全集）

ISBN　　986-7487-17-6（平裝）

1. 席斯里（Sisley, Alfred, 1839-1899）─傳記
2. 席斯里（Sisley, Alfred, 1839-1899）─作品評論
3. 藝術家─英國─傳記

940.9941　　　　　　　　　　　　　93007953

世界名畫家全集

席斯里 Alfred Sisley

何政廣 / 主編　　崔薏萍 / 撰文

發 行 人　何政廣
編　　輯　王庭玫・黃郁惠・王雅玲
美　　編　曾小芬
出 版 者　藝術家出版社
　　　　　台北市重慶南路一段147號6樓
　　　　　TEL：（02）2371-9692～3
　　　　　FAX：（02）2331-7096
　　　　　郵政劃撥：01044798 藝術家雜誌社帳戶
總 經 銷　藝術圖書公司
　　　　　台北市羅斯福路三段283巷18號
　　　　　TEL：（02）2362-0578　2362-9769
　　　　　FAX：（02）2362-3594
　　　　　郵政劃撥：00176200 帳戶
分　　社　台南市西門路一段223巷10弄26號
　　　　　TEL：（06）261-7268
　　　　　FAX：（06）263-7698
　　　　　台中縣潭子鄉大豐路三段186巷6弄35號
　　　　　TEL：（04）2534-0234
　　　　　FAX：（04）2533-1186
製版印刷　欣佑製版有限公司
初　　版　2004年06月
定　　價　新臺幣480元

ISBN　　986-7487-17-6（平裝）
法律顧問　蕭雄淋

版權所有・不准翻印

行政院新聞局出版事業登記證局版台業字第1749號